故宫藏四王尺牍

故宫博物院 编

故宫出版社

圖書在版編目（CIP）數據

故宮藏四王尺牘 / 故宮博物院編；王喆主編 . —北京：
故宮出版社 , 2020.6
ISBN 978-7-5134-1221-6

Ⅰ . ①故… Ⅱ . ①王… Ⅲ . ①中國畫—作品集—中
國—清代 Ⅳ . ① J222.49

中國版本圖書館 CIP 數據核字（2019）第 301641 號

故宮藏四王尺牘
故宮博物院 編

出版人：王亞民
主　編：王喆
責任編輯：朱藍　張圓滿
設　計：王梓　楊光
責任印製：常曉輝　顧從輝
出版發行：故宮出版社
　地址：北京市東城區景山前街4號
　郵編：100009
　電話：010-85007808　010-85007816
　傳真：010-65129479
　網址：www.culturefc.cn
　郵箱：ggcb@culturefc.cn
印　刷：北京聖彩虹製版印刷技術有限公司
開　本：889毫米×1194毫米　1/8
印　張：15
版　次：2020年6月第1版
　　　　2020年6月第1次印刷
印　數：1-1000冊
書　號：ISBN 978-7-5134-1221-6
定　價：360.00元

目録

院藏四王尺牘概述

王喆

『清初四王』歷來以畫聞名於世，他們直接承繼董其昌正宗文人畫派的衣鉢，倡導摹古，講究筆墨韻致。居當時畫壇正統地位。四王的繪畫對清代畫壇的影響是巨大的，正如清方薰所記：『海內繪事家，不爲石谷牢籠，即爲麓臺械杻。』[1] 四王的書法雖然沒有繪畫那樣名著於世，但是也有自己的風格特色，尤其是他們的尺牘作品，不僅能管窺其書法風格，更有重要的史料價值，使我們能更加深刻地瞭解四王的交游和生活狀況以及藝術風格的形成。

一 四王尺牘的來源、數量及遞藏

故宮博物院藏四王尺牘作品共四十通，其中王時敏尺牘二十四通，王原祁五通，王翬九通，王鑑的尺牘最少，僅有二通。其中王翬一通爲僞未收入本書。

四王尺牘的來源大部分是國家文物局撥交以及故宮收購，時間從二十世紀六十年代一直持續到七十年

代末；比如一九六○年第十二期收購的《王時敏手札册》以及一九六二年購買的《王原祁等書札册》。

從這批尺牘上的某些鑒藏印來瞭解它們的遞藏情況，例如在王時敏《致石谷札》中鈐有畢瀧的三方鑒藏印，分別爲『竹痴』『畢瀧私印』『澗飛氏』。在清末民初徐珂撰的《清稗類鈔》中，有關於畢瀧收藏書畫的記述：『畢澗飛，名瀧，號竹痴，秋帆制府胞弟也。風格衝夷，吐弃一切，獨酷嗜書畫。凡遇前賢筆墨之洽己趣者，不惜以重價購之。乾隆癸卯冬，馮金伯訪之，出示所藏宋、元、明人筆墨，皆真迹中之煊赫者，無一贋鼎。其於太常、烟客、南田、墨井、石谷、麓臺諸家，所收尤爲精粹，幾於日不給賞。』另在《王鑑手札》中有一方『曾藏丁輔之處』鑒藏印，丁輔之（一八七九—一九四九）是民國時期德高望重，才華橫溢的篆刻家、書畫家、收藏家、詩人，西泠印社的創始人之一。原名仁友，後改名仁，字輔之，號鶴廬，又號守寒巢主，後以字行。浙江杭州人，係晚清著名藏書家『八千卷樓主人』丁松生從孫。其家以藏書之豐聞名於海内。丁輔之幼承家學，從小受父輩督責，刻苦治學，對詩文、書畫、篆刻、

古文字、鑒釜藏等有較深的造詣。嗜甲骨文，嘗以甲骨文撰書楹聯編綴成冊。又壹篆刻，歷代名印金石頗多收羅，尤以西泠八家印作爲多。[2]另據《王鑑致正公札》中的一方『木夫所藏』印可知，木夫即瞿中溶。

瞿中溶（一七六九－一八四二），清著名金石學家，藏書家。字萇生，一字鏡濤、子盛，號木夫，一號安樁。嘉定（今屬上海）人，著名經學家錢大昕之婿。嘉慶進士，曾任郴州府通判，安福縣知縣，湖南布政司。博覽群書，精通金石學，搜集石刻遍訪窮鄉僻壤，所獲益多。藏書樓有古泉山館、奕載堂、九井齋、梅花一卷樓、銅像書屋、綠鏡軒、閑閑齋等，金石、字畫、古籍藏庋數間，所聚復多善本，與黃丕烈、顧廣圻、鈕樹玉等相唱和，黃丕烈稱其『爲目録之學者，見古書必爲討厥源流』。岳父錢大昕，對其藏書多有褒獎。藏書印有『安樁』『九井齋瞿氏收藏金石圖書』『萇生』等數枚。[3]此札另鈐一方『博山所藏赤牘』印，此印爲潘承厚的鑒藏印，潘承厚

當地倡議組建電氣公司、創設通惠銀行等，曾任故宮博物院顧問。他和潘承弼（景鄭）均以藏書知名，其家書淵源極早，前後有二百餘年。其祖父潘祖同，有四萬卷藏書，庋於『竹山堂』中。他和潘景鄭在祖父的藏書基礎上，極力搜購，達三十萬卷。一九一九年，因購得宋蜀大字本《陳後山集》三十卷，由於紙色欠佳，市人均以爲明本，他兄弟二人獨具慧眼，以重價收之，遂將藏書樓名爲『寶山樓』。收藏重點多明末史料、鄉賢文獻，尤留心搜訪名賢手翰。工於書畫，精於鑒賞，擅長山水花卉。去世後，其弟潘承弼將其書畫作品刊印爲《蓬庵遺墨》行世。[4]在《王時敏書札》中鈐有『張珩私印』，張珩（一九一五－

一九六三），現代藏書家、書畫鑒賞家。字蔥玉，一作聰玉，號希逸，浙江吳興（南潯鎮）人，著名藏書家張均衡之孫，張乃熊之侄。經常與龐元濟和劉承幹往來，故精通版本目録之學和金石書畫鑒賞。一九五〇年他被聘爲上海市文物保管委員會顧問，同年，由鄭振鐸推薦，調北京文化部文物保管委員會工作，後任文化部文物處副處長、文物出版局總編輯、故宮博物院文物鑒定委員會委員。張均衡『適園』所藏之書，一部分被其繼

山，一字溫甫，號少卿，一號蓮庵，江蘇吳縣（今蘇州）人。早年喪父，後開始繼承經營醬園生意，又在

承，大部分是自己所搜羅的藏書。他在上海寓所闢室收藏名畫古籍，取名『韞輝齋』。庋藏古籍、書畫甚富。抗日戰争勝利以後，其藏書分兩次出售給中央圖書館，僅曆書就有二百餘册，鄭振鐸在其《西諦書話》中亦記載有：『韞輝齋張氏、風雨樓鄧氏、海鹽張氏和涉園陶氏的一部分殘留在滬的藏書，也均先後入藏。』著有《怎樣鑒定書畫》《兩宋名畫説明》等。[5] 在《王翬札》中鈐有『旭庭所藏』，沈梧，字旭庭，道光舉人。清齊學裘撰《見聞隨筆》有述：『吾友沈旭庭梧，梁溪高士也，善畫工書，能詩詞，精賞鑒，收藏名書舊畫真而且富。』另鈐有『北枝生』『秀水唐氏』『唐作梅』三方鑒藏印。唐作梅，號北枝生，浙江秀水（今浙江嘉興）人，生卒年不詳，大約生活在乾隆嘉慶年間。係嘉興著名藏書樓緑溪山莊主人唐淮後人，刻有《緑溪山莊帖》。在王翬手札中鈐有一方鑒藏印爲『蒓舫收藏』，另在此札所在尺牘册的其他手札中還鈐有多方鑒藏印『甕天舊物』，并且此册每札後皆有晚清文人書寫的傳記，從傳記的年款來看，大多書寫於光緒年間。筆者發現故宮藏有這種形制的尺牘册共十四册之多，總共三百零六通手札，涵蓋了明末清初及清代的名人賢士二百餘人。在有此傳記後面有『少眉』補記或考證，并鈐有『揆尊印信』『尊』『童』等印，由此可以推測出，收藏者爲童揆尊，字少眉，號蒓舫。爲晚清人士。在王時敏《望後札》中鈐有一方鑒藏印爲『藥農平生真賞』，此印是趙燏黃的鑒藏印，趙燏黃（一八八三—一九六〇），又名一黃，字午橋，號藥農，江蘇武進人。本草學家和中國生藥學先驅者。創辦中國藥學會，著有《本草新詮》。酷愛收藏名人字畫。

二 四王尺牘概述及書法特色

（一）王時敏尺牘概述及書法特色

在故宮院藏的四王尺牘中，尤以王時敏尺牘内容量最多，共二十三通；寫給友人書札有十七通，其中寫給王翬的尺牘就有七通，另有五通家書，裝訂成一册；還有一通王時敏書札稿。這些尺牘内容涉及面廣，包括筆墨應酬、生活情況、家書遺訓、書畫修養、交游聚會、治喪等。例如在王時敏致王翬的七通書札中就有四通提到了同一個人，即《王時敏書札》

中有述：

> 長翁來蘇，弟亦擬出晤，但目前窘窄，淨裸裸止剩一身，應酬無策，焦悶欲絕，正欲與吾兄細商，願見不啻飢渴也。

在王時敏《致石谷札》中也寫到：

> 吾兄行後，梅翁文即成，典重閎偉，仍一篇大文字，非獨以華贍為工，而闡發太夫人之聖善、長安公之孝養亦稱極筆。謹錄奉覽製屏。瑣事纖悉，皆煩勾計，費省功倍，實藉大力。背面用紙，恐太簡率，而絹須另織，又稽時日，不知輕紗紬之類可以代之否？一唯尊裁。

以及另一通王時敏《致石谷札》亦有述：

> 吾兄今日如慶霄星鳳，世人求一見不可得。弟欲如昔日握手歡笑，恐亦妄想。惟望送長翁時，或得優雲一現，然亦未卜緣分何如也。

最後在王時敏《致石老札》中記述道：

> 惟聞長翁歸期已近，三月盡必至吳門。弟此時不能不出晤，計吾兄亦必過郡，得於拙政園坐奉色笑，良慰飢渴。

這四通中的『長翁』『長安公』即王永寧，字長安，生年未詳，卒於康熙十年辛亥冬末（一六七二年初），山西太原人，吳三桂婿。[6] 從尺牘的札數以及文中的語氣可以看出，王時敏及王翬與王永寧的交往是比較頻繁和親密的，尤其是在王時敏《致石谷札》中提及王長寧給母親過壽，邀請吳偉業作壽序，王時敏奉覽製屏。這在古代以孝為先的倫理思想下，加之王永寧幼年喪父，與母親相依為命，對於母親的感情極深。王永寧把如此重要的事情托付給吳偉業和王時敏，更能突顯出三人關係的親密。在章暉、白謙慎《清初貴戚收藏家王永寧》一文中，已經考證出吳偉業寫的這篇給王母的壽序寫作時間應當為康熙五年到康熙八年之間，在加之王永寧卒於康熙十年，故此通書札的書寫時間應為康熙五年或康熙八年到康熙十年之間。此外王永寧還是清初新貴階級中一位收藏大家，在《王時敏手札》中有此記述：

> 額駙王公收藏極富，江南名迹悉歸其家，披閱如入海藏經，旬不能盡，洵是奇觀。

由此可見王永寧收藏之巨。也正是由於對書畫收藏有者相同的愛好，王時敏與額駙王永寧的交往總會如此緊密。

王時敏的生活狀況在尺牘中也多有提及，比如在

《王時敏致石谷札》中寫道：

弟目前雖窘罄無一文，定當典衣鬻器，如法奉值。鬚眉尚在，決不作無行人也。弟一生株守，今老且貧，竟覺為收藏虛名所誤。

以及另一通《王時敏致石老札》中亦提及：

弟邇來官逋攢迫，人事煩拏，窘罄從來未有。且老姜病不能起。虞山此際勝游，念之神飛，奈無力措舟楫之費，徒有浩嘆。

從中我們可以知道，王時敏的晚年生活是十分窮困潦倒的，按理說王時敏出自名門望族，祖父王錫爵在明朝官至內閣首輔大臣，在崇禎以前，王時敏家的經濟狀況還是十分富足。加之王時敏是當時畫壇正統，求畫索畫者眾多，靠賣畫的收入維持生計也應該沒有問題，怎麼會晚年落到如此境況呢，究其原因有以下幾點：第一，王時敏十八歲時喪父，十九歲時祖父王錫爵歿，家境開始每況愈下；第二，王時敏一生急人所難，慷慨好施。素有『傾家散盡黃金日，不解人間有報恩』的聲譽；第三，王時敏所處的時期正是朝代交替之時，戰事不斷，政府為了應付戰事對江南加派賦稅，最為雪上加霜的是，崇禎後期的江南連年災荒。在如此情勢之下，不僅一般百姓人家早已破敗，連大戶望族也難以為繼；第四，王時敏共有九子九女，從長子王挺完婚的崇禎八年，直至康熙四年第九子王抑娶妻，王時敏已是七十四歲，在封建社會的風俗中最重婚禮，不但儀式繁冗，而且務求奢華，競相攀比，世家大族更是不堪其負，而且在王時敏子女中，不衹是九娶九嫁，還有諸子中喪妻、甚至兩度喪妻者也是存在的。綜上所述王時敏晚年經濟狀況窘迫也就不難理解了。

另據王時敏《致軒車札》中寫道：

顏魯公《祭侄帖》往從停雲刻中得見拓本，竊嘆其飛舞秀拔，雖碑版臨摹，比他書猶為奇特。乃今忽承見示真迹，開卷墨光華彩，炯然照人，弟誠何幸得覯此希世之寶，三復展玩，自詫奇緣，而天球河圖不當久留蓬室，謹用珍歸清父，

由此可知王時敏是見過顏真卿《祭侄帖》真迹，并且愛不釋手，贊嘆不已。筆者分析王時敏見此帖有

兩種情況：其一是王時敏見此帖的時間應該是在其流入清内府之前，因為王時敏入清而不仕，是沒有機會進入清内府欣賞此帖的。而《祭侄帖》在明代是徽州著名收藏家，古董商吳廷所藏。《豐南志·士林》有記述，比如王時敏《致石老札》中提到：『雖妙墨襲藏已多，近更獲大痴、仲圭二挂幅，咀味無窮，然溪壑之求，猶未饜慿。』

由此札可知，王時敏雖然襲藏很多名家書畫，但是對於新獲得的黃公望及倪瓚的兩幅挂軸，仍舊咀味無窮，不滿足。衆所周知，王時敏的畫學老師是董其昌，自二十四歲至董其昌去世，與董其昌交往長達三十餘年之久，王時敏一直將董其昌最為推崇的元四家之一的黃公望，當做自己一生摹學的對象，他認為：『元四大畫家皆宗董源巨然，其不為法縛，意超象外處，總非時流所可迄及。』又曰：『元季四大家皆宗董、巨，濃纖淡遠，各極其致。惟子久神明變化，不拘守其師法，每見其布景用筆，於渾厚中仍饒逋峭，蒼莽中轉見娟妍，纖細而氣益閎，填塞而境愈廓，意味無窮，故學者罕窺其津涉。』可見王時敏於畫學諸家，獨尊黃公望。

正是褚遂良所書。而顏真卿書法亦初學褚遂良，故兩人行楷書均出自褚遂良一路。

在故宫藏王時敏尺牘中，也有關於其畫學思想的記述，比如王時敏《致石老札》中提到：『雖妙墨襲藏已多，近更獲大痴、仲圭二挂幅，咀味無窮，然溪壑之求，猶未饜慿。』

吳國廷，一名廷，字用卿，豐南人。博古善書，藏晉唐名迹甚富。董其昌、陳繼儒來游，嘗主其家。刻《餘清齋帖》。清大内所藏書畫，其尤佳者半爲廷舊藏，有其印識。』吳廷與當時許多知名的文人學士爲友，其中與董其昌的關係最爲密切。董其昌一生中曾數次來徽州，一般都居住在吳氏餘清齋。王時敏與董其昌乃是世交，亦師亦友。通過董其昌與吳廷的關係，觀賞到顏真卿的《祭侄帖》是很容易的事情。其二，在《祭侄帖》上有王永寧的收藏印，可知此帖是經王永寧收藏過的，前文已經提到王時敏與王永寧關係緊密，并多次到王永寧府中賞鑒書畫，故王時敏也很可能是在王永寧府中見到了此帖。在《王時敏集》中有述：『王時敏行書習褚遂良、米芾，秀媚多姿，而自以軟弱爲嫌，不肯輕下筆。』另據清秦祖永《桐陰論畫》也有寫到『烟客行楷摹枯樹賦，隸書追秦漢，榜書八分爲近代第一名』，其中《枯樹賦》

王時敏爲人寬厚，獎掖後進无不遺餘力。在《王時敏望羥後札》中有述：

茲因練川李秋孫之便，附候興居。秋孫爲長蘅先生冢孫，能世其學，詩文皆超軼絕塵，品更金玉，真可剋紹前美。而弱冠游庠，即遇奏銷，且家以亂廢，遂無一椽，屏迹郡之西山，以樵采自給，窮餓殆不能支。適武林嚴顥老爲先世石交，引與令郎方老共事研席，特附舟以至都下，仰慕老親臺爲當代中郎北海，思得望見台光。弟敢以一言爲之紹介，固知好篤緇衣，日勤吐握，且流覽其文辭必垂鑒賞。當使仲宣正平藉以騰聲，不但推情往喆，令羈旅孤生免負薪葛帔之嘆已也。

這裏的『長蘅先生』指的是明代詩人、書畫家李流芳，初字茂宰，後更字長蘅，號檀園、香海、古懷堂、滄庵，晚號慎娛居士、六浮道人，南直隸徽州歙縣人，僑居嘉定。李秋孫爲李流芳之孫。信中一方面大加贊譽李秋孫詩文皆超軼絕塵，另一方面又講到因受纍於奏銷案，李氏一族家以亂廢，其後人靠采樵度日，窮餓不能支，生活十分凄慘。故王時敏將長蘅孫介紹給中郎大人，使其免負薪葛帔之苦。

此外還有王時敏書札稿册一本，由册後題跋及觀款可知，此册是由王時敏六世孫研雲先生裝訂并收藏的。研雲先生即王寶仁（一七八九—一八五二），字研雲，一字東壁，清朝鎮洋人。嘉慶二十四年舉人，任六安訓導。著有《王烟客年譜》等。當時研雲先生搜羅先世遺墨不下數十種，庚申（一八六〇）年後毀於兵燹，此册乃所僅存者，王錫爵與王衡兩世手迹亦已散失。此册所收藏王時敏書札多論其家人，講述待人持己之大要己略，所叙門戶之見，仕途之險，人人有虎尾春冰之慮，可以知明季之政事民風矣。我們從這些家書中可以清晰地看到通常認爲的風流蘊藉佳公子、解衣盤礴老畫師，是如何在世情澆惡、內外紛擾之中，謹小慎微，黽勉維繫着這一『三朝袍笏，兩世絲綸』江南望族的。從這個層面來看，王時敏也是探討易代之際遺民交游、士人出處心理以及閱閱世家生存狀況的典型個案。

王時敏以山水畫聞名於世，他的書法終被畫名所掩，隸書甚是王時敏較爲擅長的一種書體，他的隸書與朱彝尊、鄭簠并稱爲『清初三隸』。王時敏的隸書主

要是學《受禪碑》和《夏承碑》。在他《西廬畫跋》中有一則《跋孫漢陽隸書千字文》的跋文可以佐證，即『五日天自文太史父子并工隸書，古法兼饒天趣，秀逸絕倫。華亭孫漢陽繼起，更以蒼勁取姿，名滿海內，并稱八分之杰。雖兩家風格稍殊，要皆原本《受禪碑》《夏承碑》，故能窮微極造，凌跨唐宋，後遂寥寥嗣響。余自髫卯即知耽習，姿鈍腕弱，白首未能精詣者，良由天分有限耳。大翁觀察藏此册有年，近始出以見示展玩，精光橫溢，不覺目眩神搖，益自慚其拙劣。且昔漢陽書册與余今日獲觀歲皆丁未，年齒亦相同，尤爲奇事。豈余與前哲水乳冥契，固有奇緣。俯仰六七年，典型具在，乃不能追躡後塵，可勝愧嘆。』7 故王時敏的隸書書體方筆圓，遒勁平穩，雍容深厚。在王時敏畫杜甫詩意册中的畫跋中可以明顯看出其特點。王時敏的尺牘多爲行書或行草書，他的行書風格清俊古雅，無滯澀浮弱之氣，行筆自如，獨具一格。惲壽平在《王時敏書畫册》云：『觀奉常先生遺墨，真行古隸悉備，隸宗漢法，真書規模十三行，表册行書臨《枯樹賦》兼米南宮，此學書要訣，可略見奉常公一生學力矣。』

（二）王鑑尺牘概述及書法特色

故宮僅藏有兩通王鑑尺牘，爲所藏『四王』尺牘中數量最少的一位。這兩通尺牘都是寫給友人的信札。例如《王鑑手札》寫到：

風吟蟋蟀，露滴梧桐。遙念太翁老親臺，順時休暢，曷勝欣羡。啓者，舍親程慕呂令正係晚之內侄女，適緣產後不甚康寧，欲屈台駕撥冗一顧。昨已嵩人走請，聞太親翁有梅里之行，故特再爲奉邀，務懇文旌下賁，此不特舍親之戴德無既，即晚亦叨光不淺矣。肅此拜瀆，并候近祉。

貞老太親臺壺右

姻晚期王鑑頓首

此文講述的是由於內侄程令正之女產後身體不適，王鑑希望『貞老太親臺』能撥冗一顧。文中王鑑自稱『晚』，說明這是一封寫給其長輩的手札，并用了大量的敬語。表達了誠摯的邀約之請和尊重之意。文中的梅里8 是在無錫州東三十五里，南太伯，北宅仁，東上福，西景雲鄉界。

另一通王鑑《致正公札》中有述：

前小僮歸陳，吾師款待隆厚，使不肖不安之

極。承付來箋，已求烟翁書就，正欲嵩伻馳上，值孟安兄過嶓之便，即托其送到，幸驗收。令尊師及文老、自老諸兄不及另柬，乞爲我各各致意。餘容面頌，不一。

弟鑑頓首

正公大師蓮座

此書札說的是『正公』托王鑑求王時敏的書法墨迹已經完成，王鑑托友人『孟安兄』順路送給『正公』一事。從這兩通尺牘作品中，我們可以看到王鑑所書多爲中鋒用筆，筆墨勁秀流暢，骨肉兼備，書風學董其昌。

（三）王翬尺牘概述及書法特色

故宮藏有九通王翬尺牘作品，其中有一通是寫給王時敏的，另有一通爲僞作。在故宮藏王翬尺牘中，大多爲友人之間書畫相贈、相約飯局，抑或題跋唱和之類。

王翬，字石谷，號耕烟散人，又號清暉主人。

初師王鑑，又師時敏，得其親授自成一家。時敏嘗謂此烟客師也。人稱爲畫聖。詔繪南巡圖稱旨，內府收藏甚多，得邀睿鑒褒題。自刻所與名公卿投贈詩文十卷，曰《清暉贈言》。初，惲格以山水自負，見而度不能及，乃改寫生以避之。除了惲壽平外，還有一位見過王翬山水畫後，『以避之』的畫家，在《王翬手札》中提到了此人。

允平畫《八駿圖》一幅，向留弟處，今特遣人送上，幸轉致貴東翁，感甚。

此處『允平』是指徐方，清代畫家，字允平，號鐵山，又號亦舟，江蘇常熟人。少時與顧文淵及王翬同畫山水，後翬從王鑑、王時敏游，得見宋、元名迹，學問日進。方自度不能過之，遂語文淵曰：『同能不如獨勝。』文淵去而畫竹，方去而畫馬。兩人果臻絕詣。方於康熙四十年嘗作《覆釜觀濤圖》。[9]

另有一通王翬《致時敏過妻札》，記述的是王翬相約惲壽平一起去看望王時敏，但因種種原因，一時未能成行，特寫信給王時敏以免垂念。文中寫道：『吸辭歸，而正叔亦到虞，便留在舍，俟賤體稍平復，同來叩謁，以慰十年瞻仰之私。』這裏的正叔即

指惲壽平。從文中可見王翬與王時敏相交篤厚。正如杜浚題《書王奉常與王石谷諸札後》所云：『今觀烟客先生與石谷諸札子，有不啻口出之好，有真實不虛之贊，且其情款篤摯，有骨肉之愛。意思蕭閑，有物外之契，此求之晉人，雖大家名家如董、巨、痴迂所未嘗有也，而石谷獨得之，豈非千載一覯哉。』[10]

王翬的書法風格，我們從《王翬手札》這通尺牘作品來看，通篇運筆流暢，圓勁秀逸，頗有董書意味。

（四）王原祁尺牘概述及書法特色

在故宮院藏的五通王原祁尺牘中，四通是寫給友人的，但都未具上款。另一通爲自書詩札。王原祁在四王中可以說是成就最高的一位了，王時敏孫。康熙九年進士，官至戶部侍郎，人稱『王司農』。他曾於康熙三十九年入值南書房，參加鑒定內府所藏書畫；奉旨纂輯《佩文齋書畫譜》，任總裁，又經常奉命『御前染翰』，并主持繪製康熙六旬《萬壽慶典圖》。但即便如此，王原祁也有受生活所迫之時，不得不與人借錢以解燃眉之急。故宮院藏兩通王原祁手札中都有類似的記述，

王原祁爲人寬厚，古道熱腸，這點很像他的祖父王時敏。在《王原祁君婁帶水札》中寫到：

茲有歙州高爾游先生，少年業儒，老而病目，精於星卜之理。其揣骨相法尤爲精妙，以決休咎，百不爽一。凡精於唐舉許負之術者，無不推重嘆服，以爲得自神授也。因持家叔薦剡，謁藩臺。景仰高風，思欲摳謁，弟敢以一言爲介。惟年親臺進而試之，使預決拜衰宣麻之期，亦一快事也。

此札說的是王原祁幫助同鄉高爾游求官一事，文中的家叔應該指的是王時敏的第八個兒子王掞，他與王原祁同是康熙九年的進士，官至大學士。

王原祁是王時敏之孫，自幼習承家學，繪畫書法

受王時敏影響頗深。例如王原祁詩札，通篇行楷書寫就，中鋒行筆，用筆瘦勁，方圓兼備。雖然王原祁受王時敏的影響，書風也學董其昌，但是其筆力比董字更爲雄強，這與王原祁學習李邕書法密不可分，他習得了李邕書法的豪爽與雄健。

總體來說，由於康熙皇帝的喜愛和推崇，清代前期的書壇受董其昌的影響頗深。再加上，王原祁的祖父王時敏是明代董其昌的入室弟子，王時敏秉承董氏衣鉢，并將『華亭血脉』傳給孫兒王原祁。王鑑與王時敏是同鄉，相交甚篤。王翬見識於王鑑、王時敏而被二人不遺餘力地予以獎携。故四王的書法風格都離不開董其昌的影子。

三 尺牘對於『四王』研究的作用和意義

『尺牘』一詞，最早見於漢代司馬遷《史記·扁鵲倉公列傳》：『緹縈通尺牘，父得以後寧。』牘，是古代書寫用的木板，其始於漢代。漢代製作木牘長一尺，故稱尺牘。尺牘又稱尺翰、手翰、書翰，泛指文墨、文札，後來多指書信。『四王』尺牘真實地記錄了他們的思想、學術觀點以及一些生活和交游的情況，因其涉及面廣，內容豐富，對於研究『四王』中的某個人或某個集體，乃至明清某一歷史事件往往具有較高的史料價值。此外，『四王尺牘』又具有鮮明的藝術審美價值，不僅體現了他們高深的文化修養，又表現出深厚的傳統書法底蘊。又由於書寫者并非刻意去追求某些書法效果，故往往於不經意之間得以展現精妙老到的筆墨功力，別具韻致，其平和、自然、不做作的特性，又是其他比較常見的書法作品，比如對聯、立軸等所不及的。所以尺牘更能直接表現出『四王』的情感因素和思想內涵。本文僅僅是作一個簡要的概述，日後還需要對這一批『寶藏』進行更加深入的挖掘。

注　釋：

1.（清）方薰：《山靜居畫論》，西泠印社出版社，2009年。

2.朱浩雲：《雅俗共賞·人見人愛·近代大家丁輔之》，《收藏》2017年，第8期。

3.李玉安、黃正雨：《中國藏書家通典》，中國國際文化出版社，2005年。

4.同3。

5.同3。

6.章暉、白謙慎：《清初貴戚收藏家王永寧》，《新美術》2010年第2期。

7.盧輔聖：《中國書畫全書》第十一冊，上海書畫出版社，2009年。

8.見[洪武]《無錫縣志》4卷，《無錫縣志卷一》。

9.俞劍華主編：《中國美術家人名辭典》修訂本，上海人民美術出版社，2013年。

10.見《變雅堂遺集·文集卷三》。

○一　王時敏書札

紙

縱 二七‧四厘米　橫 一二‧四厘米

歲前一侍

尊公先生函丈：見視聽少衰而神觀如

故。方謂歸然靈光，退福未艾。曾未

幾何，忽聞仙游之耗，哲人其萎，實

關世運，山頹梁壞之痛，詎獨吾吳而

辱在世誼。素蒙提海如不肖弟者，其

爲摧痛更何待言，亟操觚馳唁。

緫帷乃賤體自殘臘，冒寒至今猶未全

瘳，比於舟中窗隙爲風雪所侵，轉復

加劇，不能自前。先具纖菲，令奴子

馳獻，聊展涓埃一念，萬乞存一，俟

設吊，即當操楚夢匍匐几筵也。不一。

弟時敏又頓首

冲

鑒藏印：『張珩私印』。

具缄菲审如手驰恕卿展
怡悚一念为
娓娓一侯设丙宁尝揽楚
梦甸甸
只逛也石

弟情五又拜
冲

歲前一侍

尊兄先生函丈見視聽少衰而神觀如故方謂

歸然靈光遐福未艾曾未幾何忽聞

仙遊之耗

哲人其萎實關吾運山頹梁壞之痛詎獨吾吳

而辱在公谊垂念

提挈如不肖弟者其為推痛更何待言亟操郙舷

馳唁

總帷乃殘體自殘臒胃塞至今猶未全瘳比於

母中寒瘡為風雪所侵轉俊加劇不能自前先

具纖菲肴如子馳貺卿厚誼俗殺一念萬包

好在一俟設甲印嘗搖捶夢匐匐

又迺也石〔

弟情盈子顇王

沖

○二　王時敏疏稿

紙

縱二五‧八厘米　橫二六厘米

募造橫瀝石橋疏

庚午二月十日□沈凌雲來求次日寫。

庚午春王正月上元後二日，有覺能上人修門來謁，以募建橫瀝橋疏爲請。余詢其欲建之由，乃云貧衲耕而食，織而衣，日用之外，積有微貲，約數金，無所用，因見橫瀝一橋，爲東西要津，蚤夜行旅不絕，歷年既久，傾圮日甚，風雨晦冥，老弱負戴者，裹足不前。竊思重建頗艱，而朽壞甚速，此橋之興廢貧衲已四五見矣。近有練川凌雲沈居士欲爲一勞永逸之計，請更以不許助發金。志願相合，遂立誓勸募以成之，敢借一言爲勸。余曰：吾言何足重輕？爲此勝舉而乞言於予，寧有□耶。雖然是不難是橋之成也。有可以理史待之，不聞之陰陽文乎？造千萬人來往之橋，修數百年崎嶇之路。文爲垂訓。已彰之矣。方今吾天子以德教治天下。上而士大夫，下逮齊民，莫不欣欣向善。況此橋爲要地津梁，往來如織，能更以石□，可垂諸永久。由斯道者，孰不望其朝鳩工而夕告竣乎。則樂助者必其昌成者一助。今之緇流，方袍圓頂，未有不仰食於民間。有錙銖之積，月斂歲計。今上人能傾其微蓄以爲創始，則已。孰不期信事以爲襄勝果，有繞遇□□，訣名讓一衲子犯爲王耳。其昌成者工，且所稱沈居士者，隸籍練川，實非土著，乃概願捐金，矢志倡率，則吾州四縉紳士庶，又孰不爭先樂助，以竣厥功。必不使鄰邑之人，獨任賢勞也。其易成□之。有是三者，何慮斯舉之難就乎。余病廢之人樂聞善事，欣然援筆以一言爲中倡導，若夫別野老當有聞言而興起者，大人長者，弘施利濟，諒有同心，因不藉□書爲宣也。爲此勝舉而乞言於余寧有濟乎？雖然是□□。謹疏。

鑒藏印：『養閑草堂金石文字』。

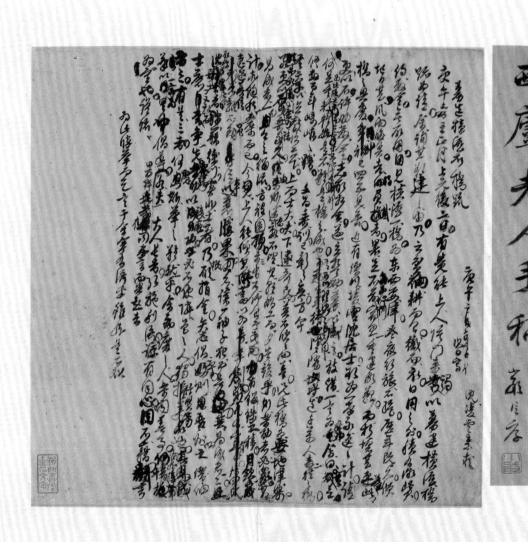

西廬老人手稿　戊戌冬日　萊臣存

西廬老人手稿　戊戌冬日

古人多能書，而自謂得意者鮮矣...

（草書，字跡難辨）

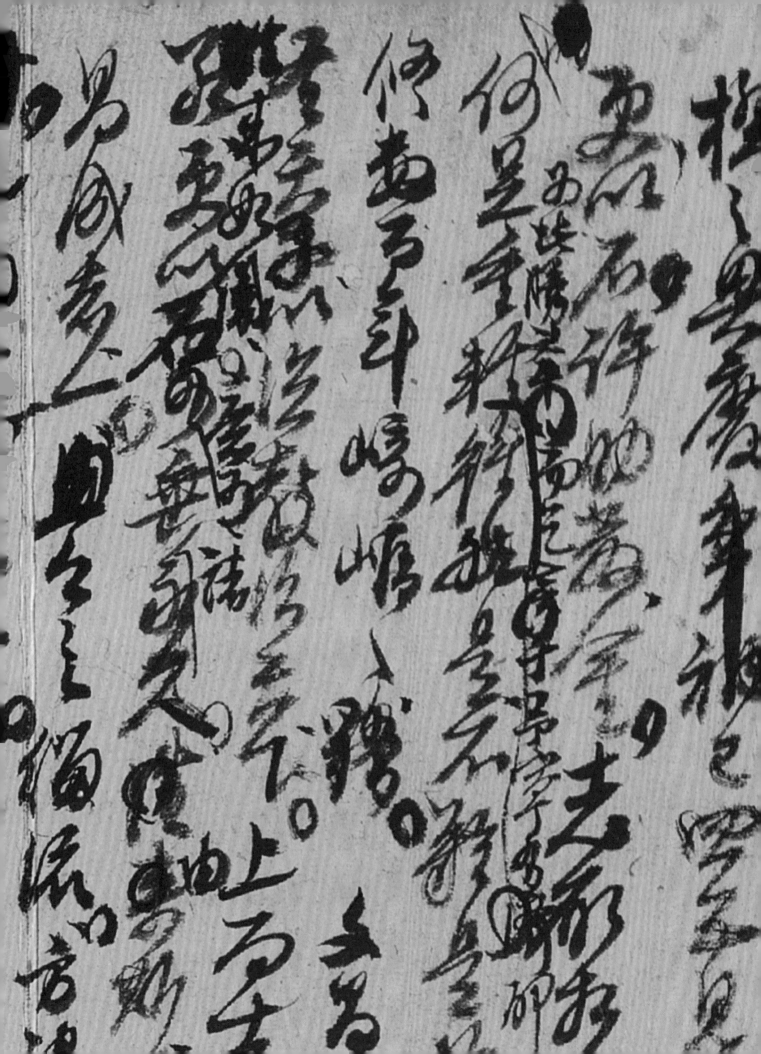

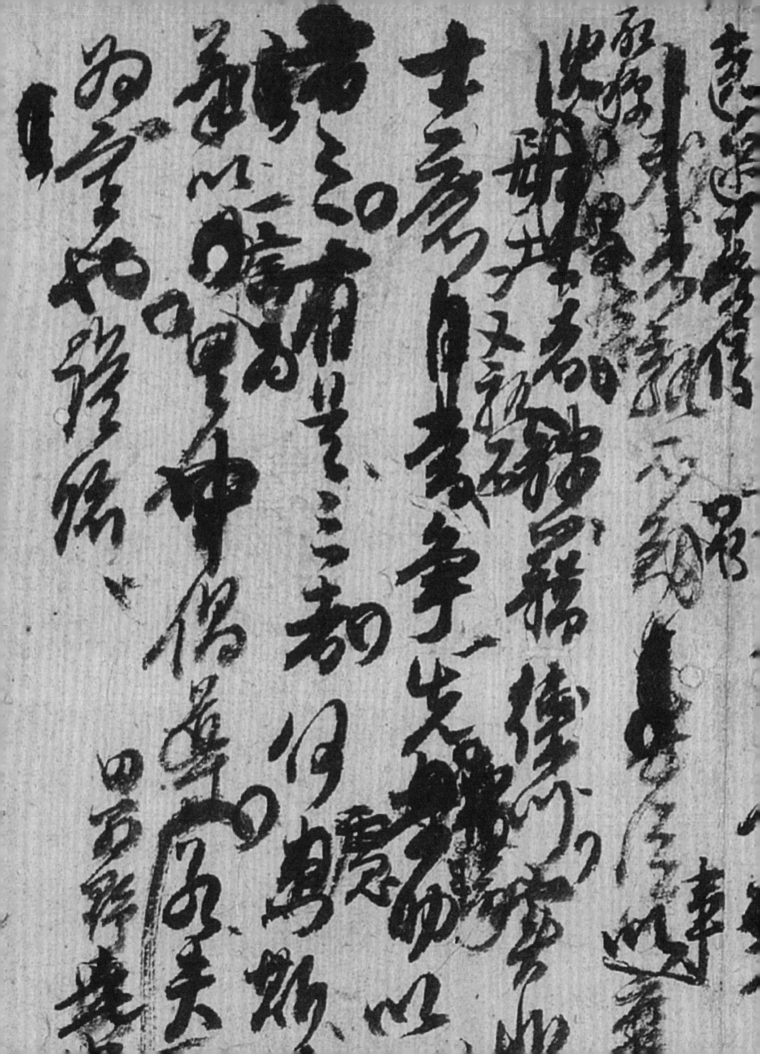

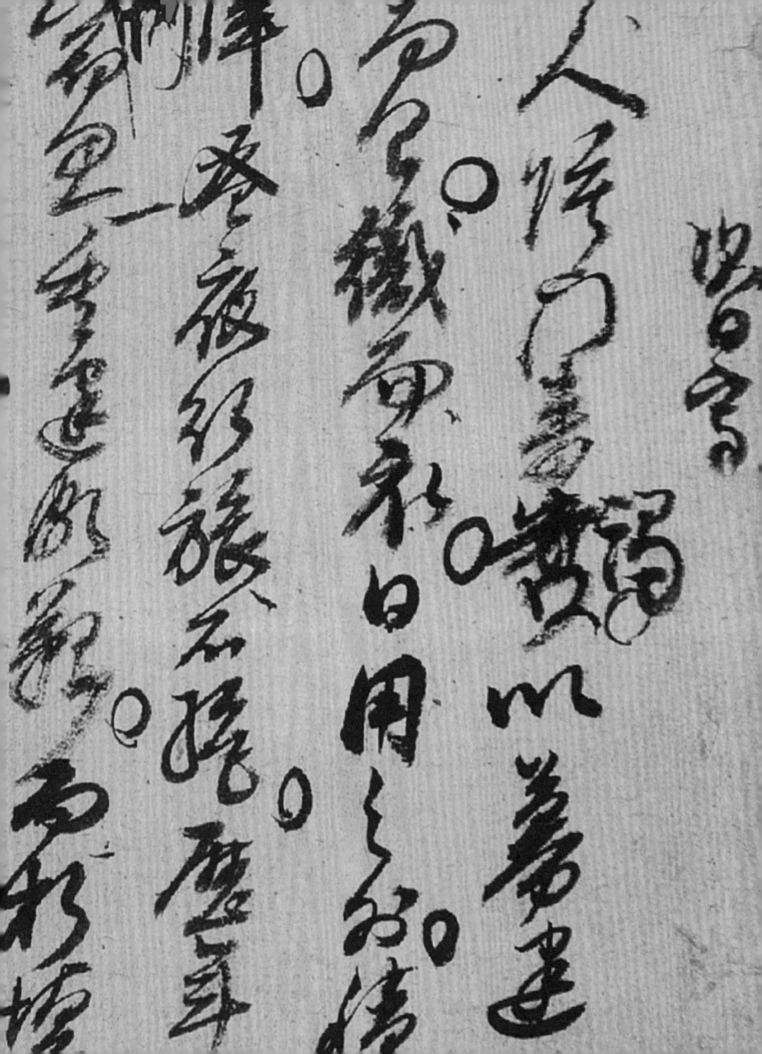

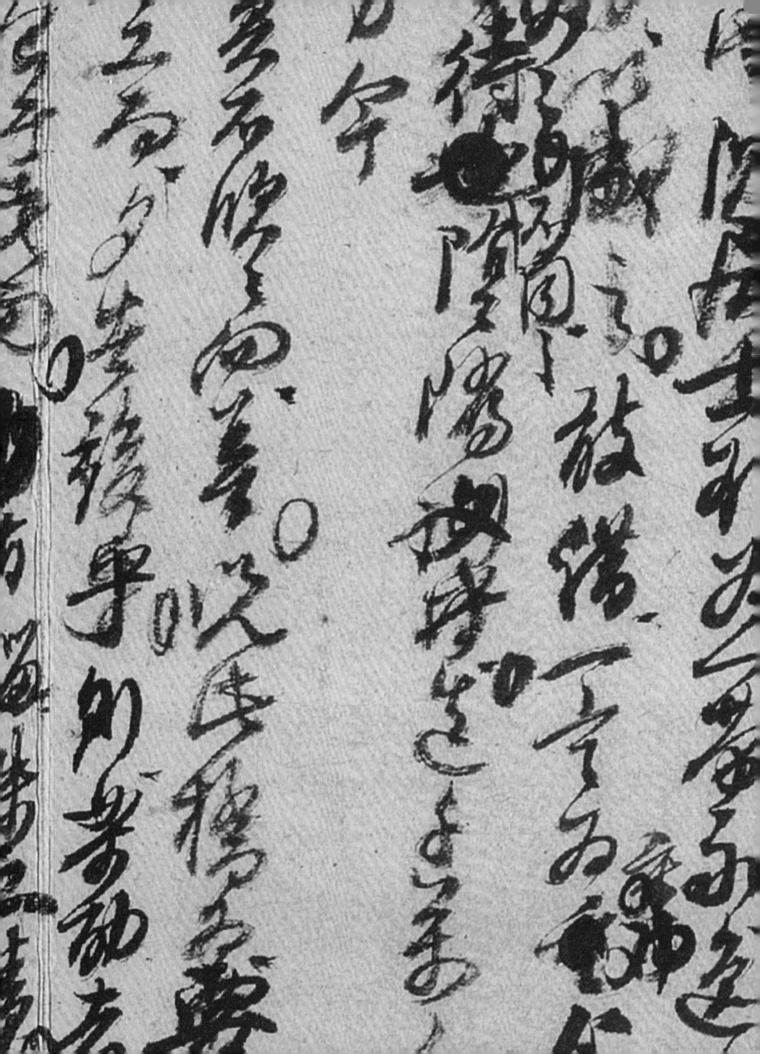

○三　王時敏手札

紙

縱一三·六厘米　橫二五·九厘米　不等

前承手教遠辱，又重之以珍貺，銘佩渥雅，寢寐弗諼。近始揮汗課完，方托重其兄郵致，想其復有它行，尚未達記室也。額駙王公收藏極富，江南名迹悉歸其家，披閱如入海藏經，旬不能盡，洵是奇觀。此番至吳門未必攜以自隨，且聞其昨已回揚，未知果否？此公自滇歸後，另一局賓履薦牘，盡欲以丸泥封斷。故凡舊與往還者，知言無益，徒以取憎，相戒緘口。惟其共晨夕之友，顧維岳兄最爲親昵，言必相信。度仁翁平日素與周旋或可商酌，托爲紹介。然渠識性遷隨，恐亦未肯輕爲緩煩耳。適有遠客在坐，草次布復，未罄縷悰，統容嗣悉。

冲

弟時敏頓首

鈐印：『王時敏印』『白箋』。

獲與性還者知言吉凶盡處
以祖僧相貳緘口惟其廿八晨夕
三友顧維岳先景為祝睚言
否相信度
仁翁平日素與周旋或可商
酌托為紹介無渠識怪遷
隨怨□未肯輕為後頼耳
適肯　遠宮在堂辛決布
復未聲緣悰統寒飼恵
　　　弟時啟坂□□

前承

手教遠辱文重之以

珍既銘佩

滄雅寢森而讀頗以郵遲

多病

潙妻久稽迨婚揮汗課完

方托　重其之鄭致想其

復有亡行為未達

記室也 顛頫王子攷藏極
富江南名蹟悉歸其家
披閱必入海藏經旬不維
畫捐是奇親此番重吳
門未必攜以自隨且問其
作已回揚未玄果否此自
滇歸後易一局面賓慶為
牘畫雜以凡促封斷於凡

獲與往還者知言言壹度

以雅憎相哉緘口惟其量多

王友顧維岳兄最為款昵言

否相信度

仁寓平日素與周旋或可為

的抗為銘介延渠識性邊

随怨六宋肯輕為後賴身

適肖 遠家在性三年次布

復未整繕悰統窀羅東

弟時敢頓王 沙

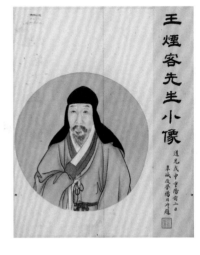

○四　王時敏書札稿册

紙

縱二七・五厘米　橫一〇・六厘米　不等

城中近日風氣，少年多習拳勇，以致打降塞路，為害不淺。我平日最所痛恨，凡見家人效學拳法者，立行重懲。至有與外人爭毆者，不論曲直，其罰倍重。乃聞定外小廝，無父母之訓，為世風所靡者，不無其人。今我密密察訪，如有家人子弟，仍在外為非生事者，必盡法處治，并其父兄，亦不輕恕。各宜謹遵，毋貽後悔。

十一月廿五日

嘉定大爺書來云：吾家十三戶十二年尚欠百二十金，即十一年分，尚有零欠着。各房經管人速往縣查實欠若干，其來數果非虛濫十三年分者，果從未破串。即日回報以便措處投納，不得仍前延玩致誤公務。如違定行究责。

六月初六日着隆德遞傳各分經管人，速速回話。

我家承新安呂爺高情厚誼，稠叠無已，從未寸酬，日夕抱歉。舊歲四房又承緩急，感益倍常。久應清理何因循復至今日，目下公賦促迫，萬難分力。昨以至情奉告，遲至新春，又辱慨久，更使我愧悚無地。汝等宜多方設處，務在新正措足清還，毋使我自食其言，無面相見也。至緊至切

十二月廿五日諭陳英

朱相公病後，飲食務須調勻，中飯點心，俱要及時得宜，不得太遲太早。供饌雖不能豐美，亦須潔净可口，不得以濫惡不堪者搪塞，

嘉定大爺書來云吾家十三戶十三年
當欠百二十金戶十年尚有臺欠着
在房經管人連絕難查實欠若干
其未數果非查連十三年不去黑涇
完畫
六月　一祝百幸陸德連傳名字

未被審若日回採以便措實措納不
得仍前延诿致誤日務必速查行
三月初三日
實粘竈下

其責全在廚子。著王所培時時藹點，如有侵
剋草略等弊，即時稟知究責，狗隱同罪。

繼舊人來之回话

我家承新等
呂爺高情摩追相叠無已後去守鋪日夕
抱怨舊歲四房文承後憨憨書信率久絕
得理何因循後重今日下公賦促迫為難不
大帥此至傳奉若速查新春又原從久更後
我儻捒各地海等宜多方沒廖榜在新
正措是清譽母使我目官其言言圖和見
十二月　廿三日楊陳吳

別後連日風雨，不知汝何日到京，甚為懸念。
倪□府初二日從江陰歸，過婁泊西關，少頃
即去。我不及晤，隨即歸家。初四日特過練川以布解事
求之，隨即歸家。初四日李舜良來云：母舅
行後，司李即至，城隍廟審戶供邀邑中諸縉
紳孝廉同議，開口即問云：王烟老已去了
麼？他□布解事，既奉恩詔可不必慮，他為地
方嘔盡心血，反說它不肯賑飢，如此潔廉，祇是
它難為錢州守太甚，州守嚴勤最清，喇喇不休者皆
反說他乾沒積米，天理何在？侯雍瞻因曰：
聞得呈詞是一郎姓朋友做的，不關烟老事。
倪曰：是他令郎王挺為首郎生不過順館人之
意而已。
□日道前郎王挺今往南京遍送刻揭荊溪
相公處，中傷已深，況今又有此揭，旦夕必
聞之輦下錢，希聲一官自然不保，祇是地方
自有別題目處，他彼舊往之家，當心身家為
重，恐不宜如此。適值三弟與周郎兩兄皆有
科舉，特往嘉定叩謝倪公，即對三弟云：昨
尊翁在此有一言未曾說得，兄來得正好，就
煩傳致罷。因言此事，郎兄力辦云：此呈實
是門生屬筆，亦出一時偶觸之性，他正在
認真時，既如此說當寫書與他，使之釋疑。
倪公云：赦同年果然受纍，我們也
家無干。
如此好官無端被他弄倒，實是不平。難道我
們罷了不成，若是散他弄倒，我們也
自有別題目處，他彼舊往之家，當心身家為
而兄歸州即謁守公，具述倪公之言，力辦其
無州尊譽語。又云：王烟老立品最高，我平日故
最敬自反，毫無得罪，不知何以如此。祇是
他令郎考試從來不曾拔得，這是我無知人之
字放鬆。

三九

明，自甘任罪，乞致意烟老。此後從中下手的毒着少着幾着也罷，其言甚狠，似必有人構，聞我廿五日早路至嘉定，欲面白其事。倪公見帖直往廟中，竟不相接。因審戶供一事，倪公專寄耳目於諸孝廉，諸君日日至廟想賠我，在金家偶遇傳令融因，托令致意并言欲自白之，故倪公冷笑云：地方官豈可輕犯他身家性命也。

一一來報，我見他語意不好，祇得宿留舜良家，明早再往相見，必期面白。纔至門，倪公正出譽拜我，歸至寓，接見時極其謙恭和藹，但言及汝即云：令郎前在道前說話太多，但既遞此呈，大家歇手焉是如何？又刻書送人，且往南京投遞，豈不可已。敝同年昨泣訴於我，故向令郎前言之，便聞之老先生。我反復力口并言。今四月初八係考期，汝自去年八月即勞例納盟，仗駿老力注假。若呈稿出自郎兄其意不過見口中荒不到盟，故求發賑。中間本無謗訕，恐同人不盡慘，故刻出以自明。何敢與父母相抗口小兒知，素蒙父母作養，非病狂喪心何緣作此凌犯行險之事。倪公意色始稍解，因曰：明日即致書與敝同年道台，意便了其言，如此未知其胸中若何。但據雍瞻云，吳門、錫山、京口、江陰久已沸騰皆謂矣（諸人直以門戶起見，朱先生在江陰晤沈元成，夏孝存所言亦然）。橋梓爲張受老遷怒於州守，必欲借端逐了定老親翁尚未聞，直待倪公言及而後知口，然雍瞻似門戶主盟自任。倪公惟其言是聽，如受老之於吾州，其言安知不爲受老游說或授意倪公，故作此危辭以相恐嚇，皆未可知。三日前王鑑明晤二弟云，近日穆少谷從州中出，云見周武鏞再三自辦且云要出汝手，則南京布送之說，安知非其所播弄也。城中近來畏守公虐焰益復囂，然江李復推諉於汝不惟嫁禍，且欲挾作。人情險惡至今已極，

而天意似亦偏向之觀。陳江兩兄之□相，則
知季恕先所言，此時增欲救飢者，非有人禍
必有天殃之終良不誣矣。汝在兩京凡百小□
救荒事，逢人一字不可談及，有問州守治狀
者，祇對以潔己愛民，勿言其短。余年祖處
若曾言及□以近日情形告之，囑其秘密。考
後宜早歸，勿久住愈滋人疑。緣此關係甚大，
特遣愛郎馳報。汝祇潛心下惟以慎默爲主，
公論自明，風波久當自定。汝亦不必以此介
意。當此一刻千金之時，擾擾方寸也。囑之。
四月初八日父字付挺兒

鑒藏印：『潤生書畫章』『雪泥鴻爪』『石聲』
『賦山』『崇瑞』『臣前軫印』『戴鈞衡印』
『琴舫』『季氏仙九』『楊宜之印』『瀛』『仙
洲』『寒綠齋』『寶初心賞』等。

王研雲兩藏先世墨蹟記
道光丙午中夏余自皖城道過王子研雲六安署研
雲出际其先世手書墨蹟種種屬識一言社余研齋
借案已卯省試雄時同諸中門第之高且備瀛無過研雲
救蕩張揚士猶不及孟桐城之張某墨世筆輔案
若某太倉之王白明顯崇泉大王芳流蓋逝此研雲
生意萬華常書類多論其家人札而函諜
世祖文肅公及繼山太史煙客奉常三世也夫
以火齋公之相菴本大史之文學奉常之畫後之人卽郎
無兩見猶且心簡慈之況評翰墨常留石看則八
集中其賞仰源清芳向晉籍更自為家傳著錄
世世賢甲源遂前人之休美者備兵今兩出晚者則其八
致意萬華常書類多而不能記顧余則更枚奉常所書福
者就不流連數義而八
大三吳爲財賦重地自明季鄉宦怙勢往工急國課
入各
朝餘凱猶末盡沉侵辱遂生有拳銷之素而奉常猶以

此為先急是固得傳世家之本其門柱之歷久而彌昌也不其宜與

華亭高崇瑞

道光乙酉長至前二日六安後學許前鈞拜觀

道光庚戌初冬六安後學熊一本敬觀

歲癸壬子夏月江邘後學符藻拜觀

咸豐壬子仲夏桐城後學戴鈞衡敬觀

道光甲辰十一月江陰後學李兆洛敬觀

道光丙午榴月六安宗後學滿拜觀于鄉建書屋 行年八十

道光丁未九月順德後學羅惇衍拜觀

觀雲學博大啟望蘇氏以書畫名家見宗所藏墻容先生家書十澤如新典型未墜足徵世守觀書中所鈐門户之見任遠之險人有房屋春冰之廬可以知明李之數事風矣

道九七年六月六安俟學楊宜之號跋於嘉平甲館

道光原子三月溧陽後學史季致拜觀

自四逺今江左人物之蕃學區祛太宗而齊偉立才相錯易替兄若學於太倉之王氏世自丞兩出溪名非輝煜先生競之業之區治兩賠譽上田難波時禮太示襄此吳場柳柳以呈捲宜天之雅遷如吾册石先生宗彥先生四匾前法教于吉年一字不以小心出之如見當時本態危幣在挂門之具褚二立悒即中視遠萱切羅兖生派力之意訓地于語宣不保世澀天代育因人如其多陵泪之沙程羊之茲箅盃浒宣而立房竟不研啟山官中書港遠陸貽薩浒敢肉不及研堂廣女石先生士四延富西花三出四子喑石三啟伯靈敢久走逸迆去松守起高孟亙萱主詳溝鞍陸柋册尾

道光丁未四月閩德之子陳德金石鑿莊觀

四二

道光乙酉長至前二六日後學詩蕙龄拜觀

咸豐壬子夏四月此郭由河南赴蔥紅道經寄
次日兩申讀訖即以歸江 柳待聚鑒藏

研雲先生

右奉常公道優及家書數積藏箴先研雲先生
於此冊喜家自相國 文肅公壁 太史公以學問文章見聞
入皆故我奉常公詩書世有承傳當積累以示兒
大婉門户發見當世子孫而自工其業稱名翰林子孫守
子孫而上承 文肅 太史之澤而於耕見生當時仕者林家成威先生
道遺續為此幸梢柳見生者奉其 曾幸之曾季子大澤
見共祖見當日人情之深墜墜昭如此而道遠如劫鸛
脈而于念珠官品篤業以後
公其有大不得已於心者乎觀此可以見

明霽题氣之福由於主天大不肯宮人下學故作雨寿威繁自保年
敷高頲者小稀經清春曾積不肯念澌上吏志莫見典民教年
閣束言熱本勒及友陵十萬桿全州而有得潤來求署先生心須
甲來未稽東南廣學 祥威威而粹卯陵永地幸王業權
氣祐蘆戴歸來歸子本體敗歸未見得也忠軍重搜衫
乃作揮伴 妙曲開户鄉姑轍循環以後入草欲廢七任
主恩泉堂初州洞手雜家之學忠世郡民如教人家圖書簡山峙
閤信虑午楊月就南閤後何懷隨敷龍斗濱

懷前實官宗師二十年所遇貴遊公手程二頓一笑一語一
言信平人以不可逸去當時消見此無必當教書千本合
致吾家南吉三旦此二百年前價爭相名翰林子孫皆
寺願主煙塵光主之道札巴君寿目不計子玉亥目計郭
玉附藏詩春玉卷三董三沐遠滿之惜當時示三見以
可慨也

道光廣成初冬古華閤圃法堂藏殘一本誌敗

祖宗極世洪大之致而凡者茲威而趋也而又
善兒之不忘其根歟幸菩難如未忍二而溶所枕
民之子也即于孫以寶之菁又當何如敢公仕前明大威到至
我朝同治九年庚午茲兒二百四十餘年安七世從祖倉蹕茲
吾師視雲先兒寶戚仙州所存寶官菩兄弟當觀威而興起歟
偏思平孫五氏遺為仙州所存菩兄弟當觀威而興起歟
峭雲當日寶大乎非則之文門者樂乎寶此劫時一觀時
致凡現雲大子先兄才不敢十樽廣中撤畫付吳鈴室書拜謄俣
此冊標四四中所懽身者 大宗 太文兩世子孫志巳激鼓率
況毋典志蘭福来残知固卷戚一冊前後獻誼重出者留之心庶吉光片

別六萬同治九年七世孫濂謹戚

王煙客先生小像

道光戊申重陽前二日
皋城後學楊用游題

城中近日風氣，少年多習拳勇，以致械鬥(傷)塞路。為害不淺，我平日宗所痛恨，凡此見家人敢學拳法者三(行)重懲。至有與外人爭毆者，不論曲直，其罰信重，乃聞宅外小厮，無父母之訓為世風所靡，故不無其人。我家之塞詔如有家人子弟，似在外為非生事者。

必畫法屬活。并其父先。六不輕怨。

各宜謹遵毋貽後悔。

十一頁　　廿頁

嘉定大爺書來云吾家十三戸十三年

尚欠百二十金戸十年多尚盾零欠著

名房經管人遠經縣重實欠若干

其未數果非真濫十三年多尚某泥

未破中召回探以便揘變投納不

得仍前送玩致損只務如速空行

完美

六信　　　視省蕎庠德連信名令

猶名人遠之回祐

我家承新安

呂希高情厚誼祖堂無己及未付嗣日夕
抱歉舊歲四房又承後急感重信常久應
清理何因循後至今日目下公賦催迫萬難承
无昨以至惰奉皆遲至新春又辱怓之更使

我愧悚无地泗善宜多方沒厲務在新
匹摺旦清墨母使我自會其言言面相見
如至盤之切

十二月　廿五日　禱陳英

四九

柒相公病後飲食務須調匀中飯
點心俱要及時得宜不得太遲太早
供饌雖不必豐美必須潔淨可口不
得以汙穢不堪去塘塞其責全在

廚子着五所塘時之簡點如有侵冠
罪
草略等契問時稟知究責狗隱同

三月　初三日　　寶粘竈下

別後連日風雨不知四日□到彼甚為罣念　俄回府初言得江信
因亡□□泊西園少頃丁玄我不又生瞀欲以□□解之來□
隨所回家初四日李群良来云自丑勞行後□每即至城隍廟寓
戶借□邑中請得伸者廬同議鬧□即問云王鍾老已去了廬□□
帝詔子況辈恩認之不西慮四是宅難為錢州守在去豊州守巷
勸最清他□□方壓堂必□反說定不肯錯儀此氏津虞反說他
乾役枝米天□月莊侯施曖因日間内呈詞是一郎姓朋友佛紛
不閒超者子悦日是他愈即之提為首即生不见順館人云意否已
日送又悮之不誤喇之不休老活王提也因又云王提今匯南室面達
刹揭荊窘去王屬中傷之保必之又為氏揭旦只必闻之輩不錯
希聲一农自伤石傳只是地方如民好农意匐稅他王倒宴是不平

難道我們罷了不成若是教同年畢竟要我們也自己翻題

目下他被旧徒弟賞一頁家乃庚乃宣如覚定這兩興周節

南之塔有科舉狀柱享室師謝倪兄所村三弟云沛為弟花我看一言

未嘗說到先去看已如就煩侍致罷因言民子所究力为云民呈寫

莖门星屬筆之出听偶觸石成寞之与主命仰此乎他兄云弟同氣

偏抱之性他又在逸真府院如我没送嘗害之与他做之擇髮兩兄肉

州斤诮守之且还使出之言力辨其出去州呈举诏此室民乃如我又子愿

作言一字敢骤又云主煙者主品寞高我平日后宗敬自之真意心寞不知

日此妾只當参印考诚障害不當托問這我言敢人之省甘任宗究故
是

言煙老庋迳中下羊的毒害少黑覺著也嚴其言去狼仍怒听人摧

闻我廿五早晚至嘉室欲面白去子倪云见话直往之此年賣不去描回

五二

自明迄今江左人物之盛畧邁於太倉而爵位文采
相繼勿替先生舉於太倉之王氏延自文甫公澹菴
非輕家先生競之業三易之迷迤而貽謀永同能後
先輝睟積久示襄比吳梅郝所以昌清家天之雅譜也
是冊為先生家逢凡四通前後數千言至一字不以小
心出之若見書時去態危難名掛門户之見稽一而慨即
中禍機蓋以服先生後力之高訓迪之譜宜至保世滋
大代有閎人也其老陸之妙雖草之崔華蓋示陸言而
毫産盡不屑皆由魯中書卷浸淫醞釀而致徇不可
及研雲廣文為先生七世孫盧而花之出以示予慨為
之跋伯葉派久遠迹未拔今余收移守施甫亟逸還
之譜陵鼓陸於冊尾
　道先丁亥平旬買綺之夕澹學金石聲敨觀苹跋

見豪家人敎
遶至看與和
且罵長重

今之，訓者世風

載察之寒誶

任外為非生

户，欣然起行。念无与为乐者，遂至承天寺寻张怀民。怀民亦未寝，相与步于中庭。庭下如积水空明，水中藻荇交横，盖竹柏影也。何夜无月？何处无竹柏？但少闲人如吾两人者耳。

○五　王時敏手札

紙

縱一四·一厘米　橫二五·六厘米

勝狂喜妄冀，小冊真有奇緣，或可告成。承教□畫幅作跋，更是合璧□□□幸得此墨寶，然□□非急事。尊冗中□暫置之。正老精鑒博雅，當代宗工，弟忝通門，渴企已非一日，倘蒙不弃，惠然枉貺，則鳳彩炳耀，蓬廬欣荷，莫可喻形矣。日來想高堂萬福勝常，乘便附□□□□希□□□臨楮馳切。

弟時敏頓首

尊帖萬乞改之乃見

沖

□爱幸勿外之若是

八月十九日

鑒藏印：『寶初心賞』。

王煙客法石谷子孤札　鑒清心印自福堂賓道兄　都一卷賞記

勝狂喜安異不册真有責

緣或可告成承　教

正之畫一臨作政更是今鑅

自幸得此墨寶然

非慈事　尊兄中

暫置之　正考精鑒傳

雅當代宗主而泰通門濁金

已非一日偹當不棄惠然枉

貴卽鳳彩炳耀蓬廬欣

荷莫可喻那�臾日乘想

高堂萬福勝常乘便附

慈希

臨楮馳切

　　不備　稽之

尊牌華气放之乃　呌

見

三寒辛勿孫之莊起

膀狂喜妄冀小冊真有貢

緣或可告成承教

遍悩作敗臭足是含鑠

幸得此墨寶歟

非慈事　尊兄中

暫置之　正老精鑒傳

難當代宗子而泰通門渴念

已非一日高公高不善莫惠慈任

貴即鳳彩炳耀逢廬欣

荷莫可喻形莫日来想

高堂萬福勝常乗便附

慈幃

比楮馳切

尊帖等書元故之乃

見

和肩展枝之呻

三寰童千勿私之新运

〇六　王時敏致石谷札

紙

縱二〇・七厘米　橫二三・二厘米　不等

荒齋纍日盤桓，既慰寂寥，又承指教，骨肉至愛何以逾此。自吾兄別去，弟又如失水魚濡沫無所，寤寐懷思，何時可暫釋耶。吾兄行後，梅翁文即成，典重閎偉，仍一篇大文字，非獨以華贍爲工，而闡發太夫人之聖善，長安公之孝養亦稱極筆。謹錄奉覽製屏。瑣事纖悉，皆煩勾計，費省功倍，實藉大力。背面用紙，恐太簡率，而絹須另織，又稽時日，不知輕紗紬之類可以代之否？一唯尊裁。屏架因匠人在先祠及五兒遷居兩處，修葺苦無隙晷，然亦一兩日內必完，雲板下截尚須灰漆，末旬初必當載至虞山。畫格後仍先以面幅發回繕寫，摠於初十前出門，望邊到彼，當亦未遲。屆期必祈道駕過舍，使兒輩得追隨方妥，蓋行前尚有無限欲商者耳。前承維岳兄加意周旋，頃聞已歸，未及崇候，晤間幸爲弟先致感誠。長翁吳門之游，暫俟涼秋，誠屬兩便，且省竇人焦迫經營，亦非小可事也。梅翁船回時，炤翁適在小齋，容即致之。

六来违届期　是祈
道驾过会　文几筚得逗逗方姿墨
筚限欲简者　年　前承　維岳之加意周
旋次阔已归来及筚侯晤间　幸考弟先致
盛诚　长简美门之遂匪候凉秋诚属两
汶凡省宴人焦迫经营之非小小事也　诗笺
领到宫即封致之　掮荷船回时　始为宫在
小高　来礼已多展读美草度不一
窃屏急需新墨附银五钱
乞择黑亮者贸之即付来手持
归两卷装完　　弟时敏顿首
石老仁道兄　社长

荒齋景日盟桓院慰齋寥寥那

指教骨肉　至愛何以踰此自多

吳別玄而又如失水魚濡沫念一所露霜悽思

惆悵時心鏊擇郍吾

足以後　梅尋文乃成典重閎偉仍一篇大

文字非擂以華瞻為工而闡发　士夫人之聖

覺屏損了織素謂頗勾計費省功俟寶藏

太力省面用紙只太簡卓一而銷須另織又換時

日不知輕紗紬之類可以代之否一匾

尊裁屏目匠人在先祖及五史遷居兩雲偽葺

送云慮琴獨六一兩曾內必完雲板六裁尚須灰

漆未旬初必當載至堂山畫格後仍先以面

幡發回繞寫換於初千高出門里邊到波營

六未遑届期必祈

道駕過舍又以軍得追隨方安卺川諸為差弓

無限欲言者耳　前承　維岳之加意固

旋頃閒已歸未及為俟停閒幸為弟愛之致

童誠　長富吳門之遊暫俟涼禾誠屬

領到尊即數之　梅嗜船回時　粘藥言在

小高　來札已呈展濤美萆复不一

窗屏急需新墨附紋五錢

乞擇黑亮者買之即付來手持

歸兩卷裝完幸先見付

石老　仁道之人社長

丙村君

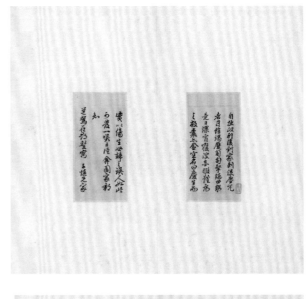

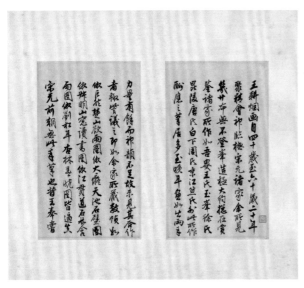

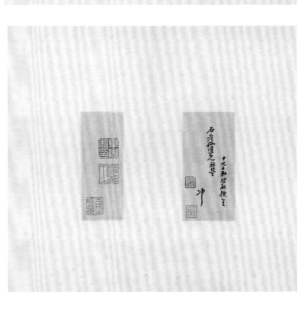

○七　王時敏致石谷札

紙

縱一三厘米　橫六・五厘米　不等

自拙政別後到家，剌促塵冗者月餘，竭蹷匍匐，擎跽曲躬，竟日深宵，寢溲無暇，體爲之散囊亦愈空，名曰慶生而實以傷生，世諦之誤人如此，可發一笑。日從弇園家郵知，道駕在郡已歸虞山，將爲毗陵泰興之行，未知何日出門，竊計此別又不知何日再晤，深爲黯然。自念耄年暮齒，朋舊凋謝，情聯道義骨肉者，惟吾兄一人，又隔帶水，未得數數晤對。況吾兄羔雁盈門，仙踪靡定。弟菌蟪夕陰，欲求昔日曩月聚首班荊，煎燭之樂，不可復冀。惟鯉腹有便，時賜瑤華，庶如面承塵誨，少解牢愁，得以申延殘息，何异錫以大還，諒吾至愛真切亦不忍惄置之耳。前求畫軸，伊人兄云已完，特令小力奉領并七銖爲裝池之費。幸炤入胞中，無限欲言，欲向吾兄傾倒，苦無緒晤。計此番西游，賢主人必苦留，行止不能自主。幸示定期以便相遲，可勝翹切。

十九日弟時敏頓首

石老仁道兄社盟

冲

鉴藏印：『劍秋』『游悔廬所藏名人尺牘』『竹痴』『畢瀧私印』『澗飛氏』『玉槎生珍藏』。

自抛以别復到家刺促塵几

者月餘謁壓甸甸肇怒曲郎

之日深宵懷復沒妄眼體存

之教橐怠食室君曰慶生而

寞之偽生岂辭之误人如此

而發一噱且任余園家郭

知

遂駕巨舸艤窩

子博之家

丘壑夜起书通王阁已归

虞山将为昆陵秦兴之行

未知何日出门窥汁此别之末

忽同日再眺溪雨遥题此自念

七四

毫年春當開舊調謝庭照聽
遠羲暄肉志惶憂
晚一人又偶帶水未且得數上曉
對況旦

兄燕鴻及門
仙蹤康空而茵憁多匿作仇
曾目景月褁之斑荆羔燭
之樂不而復桑慎鯉腹有

後時

賜瑤華原如面邪

塵海少解窒悲作以申遲戀

何異拗以大盟逮涼云

况至愛初不忍悲置之耳

前求畫軸 伊人已云亡物色

小力奉領 并七銖為裝池之

費耳

蛇人胞中善恶眾言死向吾

足傾倒善恶眾膀計此番西遊

惊众妄人（不善閒行止不従自主章

示定期以須和進子騰超切

石老仁道之社藝

十九日而付取拔上

○八　王時敏致□翁札

紙
縱二七·五厘米　橫二一·五厘米

鄙誠積有歲月蹉跎，至今顧反，先承寵召兼復
過涸郇廚，慚感曷喻，聞榮發湔老，歲初故亟
求一敘。乃文老轉致召命，謂詰朝有嘐水之行，
且殘歲多冗，欲□從容，敢不謹遵。然必確示
定期，方敢如命，否則偵台駕嘐歸，仍即躬懇，
知道誼有，素必不惡終外之也。牧翁近文附上，
想多翁兄所已見者，閱過幸即擲還。荷荷。
□翁老仁兄大人閣下
　　　　　　　　小弟時敏頓首

鑒藏印：『游悔廬所藏名人尺牘』『時利』。

鄙誠懷有歲月雖距至今顧反先承

寵名兼後遇洇

郵廚與感暑翰問

常發泊者歲初加丞禾一敘乃　文者輴致

吝命謂諸輕有暌水之行呈殘棄而兄欵以穩容敬

不謹遵竝否

確示定期方敢如

命屬則傾

吝駕暌歸仍卬躬熟知

遙諸呈素石不思經扶之也　牧吝吏文附　上想多

為兄而已貝者　閣邑幸名鄉置者

　　　　　　　　　小羋時敬頓首

二翁吉之先生人閤下

郗誠稽有歲月曠路至今願及先承

寵名兼後遐瑁

郎廚燕感暑翁問

葉發消者歲初加巫求一般乃文者搏致

名命謂語輕有曙水之行旦殘牽甫兄欣心穩客敬

不盡蓬左右

命在則偵
名駕睽歸仍卬躬豈知
遲詣喜忿无惡緣在之也　牧菊追之付　上想多
其先而巳見者　閣下事巳擲置有之
　　　　　　　山華特敬頓首
窅言之先去人閣下

鄙誠樸肴歲月諼踰

寵名兼復過圖

鄉廚裏感暑踰閑

常發消老歲動放巫求

吉命謂諸輕肴睇水之

確示定漸方敢如

命金剛偵偵

台駕聰歸仍即躬豎知

遁諸吾忌宋惡雜接之遁

萬光雨已見者　閱之辛

紙

縱二四·三厘米　橫二九·五厘米

獻春一緘寄候，嗣此久隔音塵。時晤老太翁恭詢近履，知老親臺家郵中，必惓惓於不肖弟。自分疏節既叨，忉忉復荷，眷春存肺腑，肉骨之恩，向猶庇復荷，眷春存肺腑，肉骨之恩，向猶嘆報稱無從，今則并報稱□敢言幾同草木，向榮春風，而終不能謝榮矣。前歲在都，正值里中有極難處之事，自弟賦性顓愚，不知世有荆棘坎陷。謂旅兔乘雁飛，泛往來於世間，枳徑硜落落之，素見疑於君子而致怨於小人。因而謠諑橫生，群目四射，此雖命運適然，亦繇識機不早，致來此灾咎耳。此番遣力入告，專爲差滿乞骸，蓋知止知足四字久已書，紳□□長林豐草獲，遂素懷榮逾三旌，定敢復有他念。惟是人情嶮巇，伏械驚機正未可測。無論金門非習隱之時，即岩藪亦有張羅之地，所□琅霄雅誼，曲垂援手，先事消弭而誰望也。爲保護非老親臺與瑞翁之望而誰望也。小疏至日上而銓司之題覆，總而綸鑰力周旋。小僕愚不諳事，且風波之際恐蹈危機。囑令萬分謹慎，每事

稟命而後行。萬望老親臺一一指示，曲圖萬全。儻有應行事宜，并煩相□□決，至祝至祝。特此籲懇伏冀垂慈，戔戔附寄，遠忱曷勝皈命，曝誠之至。

仲春晦日小弟名正具

左竺

前明大學士王文肅公手札十通又令弟副使公手札六通　文孫常熟公手札一通為　公太宗裔孫　仙洲廣文所藏　文肅在萬曆朝調䕶宮闈功在國本奉常丁陽九之厄䌫全身引退八厚注碩畫維持栗梓陰隲殆不可勝計宜後人之顧大著昌熙世不絶也廣文方經營　文肅公墓田于新堂橋後是冊蓋師高門玉澤縣引妄寄也

同治五年季冬三月吳縣後學潘遵祁

獻春一緘寄候嗣此久濶
音塵時睗
老太翁荼詢
乞假知
老親臺寅郵中必
倦倦於不肖而自方題昔陵兩
芹注愛畫

膝存脐腑肉骨之見向猶歎報稱无怪今則併

報稱敢言兹同幸木向荣春风而终不能

謝業矣承賦性顓愚不知世有荊棘坎陷前

来在都正值罪中有栖難處之事自謂孤見孤棄

雁飛征徙来於呂间积徑周行撮喜之情如

他人偕偶舍張權宜妙目不但不能点且不譜

遂以硜硜者之素見訑訑於君子而致訖於小人

因而譸諏橫生舉目四顧此雖命運遭然之

絲識機不早致來此災咎耳此番皆力

入告專為善滿之顙羞知止知足四字久已書

神何以長林豐樓遂素懷榮邊三旌堂敍

草

咎首也念崖壑人書金戈大歲驚家正未可則

無論金門非習隱之時所嚴巖六有張羅之
地所以

張霄雅誼曲盡援手先事眉諠而畀為保護非

老視臺異

稿窩之望而誰望也小踩至日上而

論籥之擬俞下而錙司之頴霞緫藉

鼎力周旋小僕愚不諳事且風度之際立諳危機

竭力周旋謹慎每事寧

命石居行筆坐

老親壹一指示由圖萬全堂有疵行事宜僻

煩相此代決玉祝、特此顒覬伏冀

垂慈幾、附寄壹忱昌牋放命曝誠之至

仲春晦日小弟名正具

左恳

紙

縱一三·八厘米　横一二·三厘米

昨諤臣兄歸，率附一字，未知達否。好事者鑒閣而欲奢，頗難當其意。據傳者云將欲猝至掩襲，寒家本無此物，固不必慮，但因此開端，恐後益滋紛擾，故欲覓一幅以塞其求。吾兄處所見必多，何難搏挽。倘有稍可入眼者，多攜幾幀見示，選擇用之。弟目前雖窘罄無一文，定當典衣罌器，如法奉值。鬚眉尚在，決不作無行人也。弟一生株守，今老且貧，竟覺爲收藏虚名所誤。然同好不乏，人每以機權妙用仍多得趣，惟弟則徒增煩纍。驅使萬端，此則智拙賦予本殊，非可強爲者耳。前二事，一則因船家哀求，妄意可行方便，且於事體無礙，不謂鄭重乃爾。若素昭則從未識面，因敝親家手札諄托，又令子僦坐迫，不得不勉應之。既爲發札，其成與否總於弟無與也。然不獨此，日來親友相聒，爲求薦引者無數，弟皆峻拒。若玿翁則交游更多，求介紹拜門生、領資本者幾無虚日。堅辭之不肯去，其苦尤甚。若輩井蛙之見，固可笑可憐，而無端受其煎迫，亦何辜而罹此厄耶。

吾兄今日如慶霄星鳳，世人求一見不可得。弟欲如昔日握手歡笑，恐亦妄想。惟望送長翁時，或得優曇一現，然亦未卜緣分何如也。壽詩寫納，觀音卷有諸名公在前，拙筆萬不敢點污。欲即附歸，又恐舟人難托。容俟後信，紙盡不能縷及。

石老仁道兄社長

弟時敏頓首

脫諗目見歸辛附一字未知

達昔好事者賢鑒闊而歎奢歟

難當其意據傳者云將歟

揆至奄退敢差三一不亶二不將歟

固不足慮但固此開端恐後
益滋紛擾枝頭覓一幅以
塞其求吾
兄虜所見不多阿誰揩抹

倘有稍可入眼者多攜幾

帧見

承遞撐用之和目前種窻君整

至一文…之壹典衣整蜀篇奶

法奉值颡眉尚在沈未作

無行人而一生株守之者且

贵竟览为收藏宜名后快误

然同好不乏人每以模權為用

你每得趣惟而則徒增煩累

龜使萬端此則智拙賦予華

殊非所強為者耳前二事

一則因船家裝托長言言

縱方便且榱事輕去碑不
謂鄭重乃尔今素昭所但
未識面因教敬宗子札譜支札
官子併坐迴不勉頹之

既為發札而事已畢甚、

與吾想招而不云臨此然不揭

此日來親友相詣為薦引者

無數和吾後拒笔招而前

交游更多甞曙雨邑无人瞧
舟而盈永介绍拜门生领赏
本者我多岁首坚辞之亦皆
玄其苦无甚美军并蛙之见

圓石嘆石慚而云端愛其當道

六伐毒而罹此厄耶吾

兄今日如慶霄星鳳與人求一見不可

得而歎如晉日握手歡笑婉愛無窮

悲惟室室　長富時意浮

優雲現在宗卜鄰亭何如壽

詩當納　釋音卷有諸　名望所独筆

弟不被黙所發附浄文想舟人難托空候渡信

轆畫不雜繼及

石莕在道之莊長　弟時愚頓首

一一 王時敏望後札

紙

縱一五・一厘米 橫三一・七厘米 不等

望後有北鴻之便，曾附一緘并拙筆寄呈。但其人舟行，恐未能遽達，計端陽左右始徹台覽耳。竊惟老年親臺救時巨手，朝野具瞻，海內有識，咸以夢卜之應求，覘世道之隆替。吾鄉當剝削剗剗之餘，急資霖雨，顒望倍切。弟衰殘待盡，不能數通問候，惟冀偷延餘息，傾耳延登，適得望見台光。弟敢以一言爲之紹介，固知好篤緇衣，且勤吐握，不但推情往喆，令羈旅孤生免負薪葛岐之嘆已也。聊藉便風少展闊臆，幸惟委照，臨紙神馳。弟時敏頓首左悉

其好古之心家藏本富取資甚深畫篇大痴關仝晚年

品更金玉真可免紹前羨而
弱過逃庠即邇秦銷且家以
亂廢逐無一樣屏跡邪之西山
以樵採自給窮殊殊不餘支適
武林　巖顥老為先世石交引
與七郎芳老共事研席特附
舟以重郡下仰慕
左親臺為當代中郎北海思得
啓見
台光承敢以一言為之紹介直知
好萬緇衣日勤吐握且
流覽具文辭老
兼隆賞當使仲宣臣平藉以
騰馨不但
推情經越全羈旅孤生免貞新
蜀歧之歡乙也鄉稻便風少展
闊臆章惟
委照晤逸神馳
　　　弟時如頓首
左笈

益臻神化為清代畫家之冠工詩文善書尤長八分書萬
曆壬辰生康熙庚申卒年八十有九

望後有北鴻之便曾附一緘并
拙望一寄呈但其人舟行恐未
能遽達計端陽左右如徹

台覽年竊惟

老年親臺揀時巨手

朝野具瞻海內省識緘以

夢卜之應求覘世道之隆替吾

郡當川川川又之某名賢員

霖雨顒望倍切弟襄殘待盡

不任裁遲向

候惟冀偷延條息傾更一

延登遍觀

德化之成而已茲因蓮川李秋孫

之便附候

興居積孫爲　長蕭先生冢孫

能世其學詩文皆超軼絶塵

品叟金玉真可克紹前羙而
翁慰遊庠即遇奏銷且家以
亂慶逮無一椽屏跡之西山
以樵採自給窮餓弦不能支適
武林　嚴顥老為先世石交引
興它郎方者其事研席特附
舟以望都下仰慕
老親臺為當代中郎北海思得
望見

又十二幅考正董□未呈

流覽具文辭也

垂鑒賞當使仲宣正平藉以

騰聲不但

推情徑措令羈旅孤生元貞薪

蜀帛之歎己也卿短柏便風少展

瀾臆章帷

愛照臨泚神馳

弟時政頓首

左掾

一二 王時敏致子老札

紙

縱二六・二厘米　橫二一・二厘米　不等

連日恐妨下，惟不敢過東奉侯，懷想殊甚。邸報新奉者爲江鼎老借去，容即索奉覽，晚帖并昨報十六本先附來使，馳納諸省珍。惟浙粵者，曾有亦爲友人借觀，餘尚未至，當總覓上記室也，見呼幾近於虐不但善謔矣。敢并請罪。

人撫兄前兼乞

致意。

子老仁兄大人

小弟時敏頓首

鑒藏印：『木夫所藏』『博山所藏赤牘』『寸魚竿竹齋』『蔡傅梅印』等。

一三 王時敏致翼老札

紙

縱二六・二厘米　橫二一・二厘米　不等

道兄以嘉文賁飾其意甚美，但目前明目忌喙殊屬可畏，故惟恐外聞耳。日來望京信至，或有新稿可備采擇，而轉復杳然，殊不可解。坊人既不肯刻，即使自任剞劂，亦未必行，不識可竟已之否，挺兒已托聖涯，研德兩兄，當俟其回音爲行止，仰煩清神，非言可謝，李事差人復投一揭詞，雖巽而意欸，堅并附覽。

翼老仁翁兄先生大人

小弟時敏頓首

王時敏字遜之號煙客太倉人貧性頗異果海雅博物工詩文善書九公分而於畫有特慧少時即為
董其昌陳繼儒所深賞於時昌綜覽古今關發幽奧一歸於正方之輝室可備煙一宗真源娴淡
煙客實親得之家本富於收藏友過名蹟不情多臨摹之以時機糟敢又弃置誤施鉤勒斫掃水量
澗學者否否六友人借款帖為書玉嘗擬

　寵上

　　文如兄呼我追指虞不但善譜笑弄矛

　　清兄　人瓒先生善弌

　　　山弟時敏手

　牧竟

子老仁先弌夫

連日五妤

雒不能远迩东奉候临去耑甚卿状新奉去

为任鼎之保志家吕字耑

晚晚帖去六字先付 并作枚

其文能纳法君孙惟

嘲粤去舌古为友人当沈惟为奉玉芸挹

羲之如見呼數迨擇厲不但羞慮美亦羊

清風

牧意

人經之可量之

少弟明致了

子老任克力

竟克以嘉文貴飾甚意甚美但目高脂目忌嗽弟房高

晨枝修立和闲耳 日乘坐宗信玉或有新稿子偹

操擇石耕後者故辣色可難坊人呗示省剖石使自任

岂候甚畫四三言為小止所坡

信卿非言子謝李事甍人後

投一揭詞雅與弓意歡眙芳附

覽

寒老仁窩先先生主人

山弟悟敏頓首

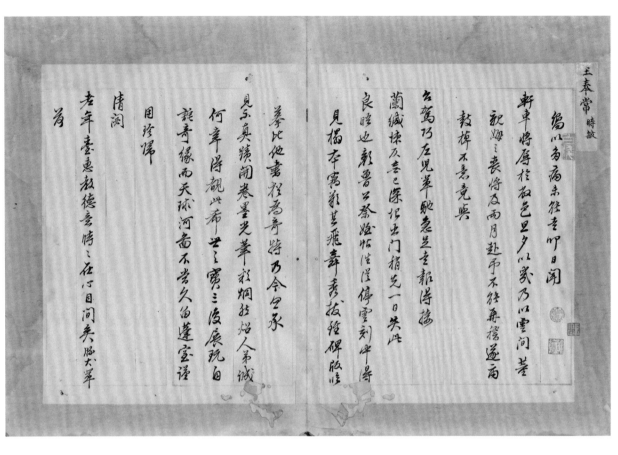

一四 王時敏致軒車札

紙
縱二六厘米　橫二〇厘米

嚮以多病未能走叩，日聞軒車將辱於敝邑，旦夕以幾。乃以雲間董親姆之喪將及兩月，赴弔不能再稽，遂爾鼓棹，不意竟與台駕巧左。兒輩馳得接，蘭緘悚仄，無已深恨。出門稍先一日，失此良晤也。顏魯公《祭侄帖》往從停雲刻中得見拓本，竊嘆其飛舞秀拔，雖碑版臨摹，比他書猶爲奇特，乃今忽承見示真迹，開卷墨光華彩，炯然照人。弟誠何幸得親此希世之寶，三復展玩，自詫奇緣，而天球河圖不當久留蓬室，謹用珍歸清閟。老年臺惠教德意，時時在心目間矣。豚犬輩荷長者眷顧，賜以鴻刻，而佳箋輒惠爲先子手澤所存，雖百朋十寶，詎方鄭重其值爲世世感鏤，寧容以楮墨宣耶。頃於次兒所見老年翁所纂《漫錄》一書，語語皆古人格言，可以覺世亦可以維世，誠宇宙間一大津梁，敢再乞一二帙付兒輩，朝夕披誦，不啻日親辟咡，所沐陶鑄之恩不淺矣。即擬摳謁典閟，而抵舍纔半日，聞嶅川家姊病篤，亟馳視之，過此即當趨叩。玄亭傾倒，積緒不敢以襀襮爲辭也。家藏文五峰雪景扇一柄，董宗伯詩畫真迹一冊，聊奉清供幸惟。

鑒藏印：『白箋』『子孫二酉』『爵昌印』。

長者勝形
賜以鴻刻而佳畫
輒惠為兄之手澤尚存雅石朋千費詎方郵
董畫為子之盛錫寧宜以楮墨室那頃稱次
也而見
者年為所蓁陽錄一畫诗诗皆古人格言可以
覺云乡可以維邑诚宇宙間一大津梁敢再
之一三帙付兄苹帣夕披诵不置曰觀

辟呼而沐
陶鑄乡恩不浅美曰擄據謁
典潤而抵舍終生日闯㗳川家姊病劇脛視
之過旺所當題叩
宝亭傾倒擬徐不敢以誰禳為辟父富藏文
五峯雪景而一榍蓴字伯诗畫真蹟一册称
在
清倌章性

緣以身病未能卓卯日闻

軒車將辱於敝邑旦夕以我乃以雲間基

歙如之袁將及兩月赴而不能再移遂而

鼓棹不意竟興

台駕巧左兒革馳急总查報得搨

蘭緘悚乃言己深坊出門捎先一日失此

良暇也郭魯弓祭燼帖性淫傳雲刻出得

見搨本窺郭其飛舞秀拔輕碑版脞

摹比他畫特為奇特乃令包承

見示真蹟開卷墨光華彩烟絲焰人第誠

何幸得觀此希世之寶三復展玩自

詫奇緣而天球河圖不啻久留蓬臺謹

用珍歸

清閟

老年臺惠教德意情之在心目間矢脈大華

耑

長者賜不
賜以鴻劇兩佳墨
輒惠為克子手澤所存雖百朋千寶詎方斯
重莫為篤之感鐫亭寅兄楷墨室那頌楗次
見示見
耆年弟所蒙湯錄一畫語之語古人格言而以
覽吾兄可以維吾誠宇宙間一大津梁敢再
乞一二帙付兒革朝夕披涌不啻日觀

辟咡而沐

陶鑄之恩不淺兵昌擬捆谒

典閹而抵舍後生日閒聘川家姊病篤函馳視

之過旺所當趨叩

室亭傾倒積绪不敢以雜償為辟也家藏文

五峯雪景扇一柄董宗伯詩畫真跡一冊附

去

清侯韋性

一五　王時敏致石老札

紙

縱 一三·八厘米　橫 一二·三厘米

前手札辱許見過，雖切引領，然知尊冗紛遝，當必無暇。猶冀道駕赴山塘之約，清明節前或得把臂，乃炤翁歸云吾兄家中筆遭山積，未遑郡行，則弟又無緣相值，深爲悵悵。惟聞長翁歸期已近，三月盡必至吳門。弟此時不能不出晤，計吾兄亦必過郡，得於拙政園中一奉色笑，良慰飢渴。但恐道途或復巧左，幸先期相聞，庶不至交臂相失也。弟邇來官逋攢迫，人事煩拿，窘罄從來未有。且老姜病不能起，令文新婚閉影室中，即炤翁亦云寂寞殊甚。拙修堂中，經月無一履聲，窅窅勞思而赤手未敢奉邀。惟吾兄骨肉至愛，寤寐勞近更獲大痴、仲圭二挂幅，咀味無窮，然溪壑之求，猶未屬饜。伊在兄處者，訂定月初竣局，俟得入手，方敢少修潤筆，竭誠崇懇耳。虞山此際勝游，念之神飛，奈無力措舟楫之費，徒有浩嘆。茲因子惠便附此，諸不多及。

廿九日弟時敏頓首

石老仁道兄社盟

沖

兹者景霄生足下　先兄弟五云居

貝面独修去冬經月至一夜乎

深契殊甚惟吾

兄貧肉至愛宦室芳思而未

手未敢奉邀程

妙墨氈藏已多至夏後大雨

仲畫二掛幅咀味盖窈延詔

盤之求於末席虞磨　伊兄先

属者行宫月初後局候得入

手方殷修潤草竭誠弟

然耳　雪山此際勝遊

念之神亢素盖力撑舟棹

之貴信肯遊歡差因　子惠

沒附此諸不一一及

石老仁道兄社鑒

　　　芬翁情殷頓首之　仲

前

手札辱許見過謹切引領佇知

當尤紹還當兄無恨狂象

直篤赴山廬下句書月前別

或得浣把臂乃　烟蜀歸六書

兄家申牽通山模未還郡行

况而又无縁相佐凄為悵快

惟閲　長宛歸期已之

三月畫至吳門寓此得不

鞋不出膽斗喜

足忘過邳侍於拙政園坐至

气羹烹瀹昌但恐道盡我

後均左幸先期扣問席不
至交胥相失也而為麦管通
撲迎人事須掌露聲居表
來扣且老姜病系結起登文菊

婢闻影室中卧　好画玉荒屋

只画极修堂中　经月至三夜声

寝室殊殊其惟妻

吃骨肉玉未奄窟芳思而未

壬未敬奉還程

妙墨龍蔵已多出之提大廟

仲圭三掛临咀味無窮玩玩蘊

籍之求於未屠磨　伊社光

属者迂音月初後扇侯得入
手劳被携修润笔竭诚端
勲身一毫云山此際勝遊
念之神无素参力借舟貲

之费愿有谊欢无用　子惠

凌附此诗亦无及

廿有弟情发敢□

石老仁道兄庄□

冲

一六　王時敏書札

紙

縱一四・五厘米　橫二五・五厘米

前因舟便附訊，以道駕偶出，未得報
章。方欲覓便再相聞，而手教忽墜，
具見吾兄意氣冥通，固不因地里間隔，
所謂人遠精神近也。感切感切。病媼
似可無大患，但至今未能啜粥，蓋因
衰極，元氣難復，藥餌亦猝難奏效，
尚屬可憂，承垂念，謝謝。梅翁文非
守定不能。必得日來。又以稱觴，客
履紛沓，益無暇刻過，此當再懇求之。
得炤翁歸，傾助庶益有力耳。長翁來
蘇，弟亦擬出晤，但目前窮窘，淨裸
裸止剩一身，應酬無策，焦悶欲絕，
正欲與吾兄細商，願見不啻飢渴也。
每極悶時輒思以妙筆排解，雖有前畫
幾幀，眼中漸熟，更思新者一滌心目，
染練不必太舊，但少去粉光絲色足矣。
有便萬乞先寄，尤所望也。倘郡行邂
與偕來，近炤翁，即
奉復，種種統容面罄。船人行促，草率
弟時敏頓首

石老仁社兄大人道誼

古圖舟皮游訊以

道婦保出本為

擇章方旅免度更打圖而

手教恩隆具見多

先云氣頁直因不因地里問隆而

謂人這精神之也董匀、病煙似

並云大吏便五之本徒嗽粥善

因東极之氣難俊柔饋皆瘅

難养致為屬予多承
垂念謝々　梅晶文非守空不獲
空得見美之此疾寫癒復務瘥
登云服劑已此疾再熱之
得好為歸俠與亲三有力豆
長為未藥刃六襪出腿但目可
寜害淨髀之止劃頁身应州云
菜進阀郄翘忘我之多

先細萬般又不□　飢渴也每在間中

都思及

妙筆排解□□□　直求憤眼中□

熟更思新書　應心目染練□密

太藏但少玄粉光綠色呈美省

便荒毛　先寧□偽都行遊近

煜萬□□偽春九而空□駝人八

促尋□辛凌□捷□統家

石老仁社兄大人

和时安

面整

一七　王時敏行書致書翁札

紙

縱二七・八厘米　橫一八・六厘米

弟因願公屢札訂晤，數十年道契固難恝然，兼
以桑榆末光，欲借此再攬湖山之勝。而守公前
者枉貴先祠，未有以謝，須一屈之而後出，昨
已面請，蒙許七日見過。竊不自揣，敢邀鼎重
光陪，極知屈尊，諒道愛必不見拒，耑此奉讀，
萬唯俯俞，至感。

書翁老仁兄大人閣下

小弟時敏頓首

弟因額公屬扎訂晤數十年道契固難忘迩兼以案
牘末皃欲傚此再攬湖山之勝而
守己前者枉賁芝祠未有以謝須一屆之而復出昨已面
清豪許吾日見過竊不自揣敢邀
鼎重光陰極知屈
尊涼
道躬忍不見拒尚幸撝抑萬惜
俯俞玉廛
書冨老仁兄大淌下
弟時敏頓首

弟因 顾公属札 行踪数十年道契固难悉数兼以案
牍末光颜信此再揽湖山之胜而
守已前者枉顾先祖未有以谢须一屈之而後出晤己面
清豪许告见过窃不自揣敢邀
鼎重光喜函切泐云

道誼忘不見拒尚此辜凟萬唯

俯俞玉感

書卣老仁兄大閣下

弟時敏頓首

一八　王時敏手札

紙

縱一四・七厘米　橫四八・三厘米

萬緘示之，至懇至懇。豚兒挺，學雖未成，然
天資筆氣尚可，望沿青箱舊業，何意遂玷冠裳。
祇緣新聖御極萬國晞光，寒家世受國恩，瞻天
更切。弟既衰遲潦倒，不能趨走闕廷，而兒輩
之能典謁者，齋郎太祝，無一效執事於朝。自
弃清時，亦非義所敢出，方爾躊躇，此兒宦興
適發，遂全補先兄未任之蔭，往就中書試職，
題補後，但得乞一差即歸，便是一天好事。但
駑孱子世故茫然，冥行畏途，深虞顛躓。幸有
仁翁在，凡百可藉指南，知必不靳諄諄提誨，
無俟弟勤祝也。茲因其行率爾，布候二金，聊
佐酒資，幸勿哂其輶褻。黃伯老極承垂念，以
林莽陳人，概不敢通長安之間，故不復具緘。
希爲致聲諸客，嗣音不備。

臘月三日小弟時敏頓首

慧翁老仁翁先生大人

冲

鑒藏印：『庚』『武進』『呂非藏』。

蒙俟

而之玉趾入脉久挹芝孚床於天
資筹氣象可定治青禾雀業仰
言遣珍別棠祗像

新程御極菁圃睇光寒家至愛
國恩瞻

天及仍東院秉連瘵倒不能趨走

云一勅執事於
朝自尝陵时六非義而殺罪方两得
踏氏兒窟興言道發遂牵補先完
去侄之應隆敕中書誤職題補復
但门乞一美名陶便是一天好事但
豚孫子呈都在並宴行晏遷漾慄
頗躓幸甫

賺牖子□於莊並宴行農遂傻僕

顛蹶幸有

仝窩居凡百而聲指南知所

不新謹之指海參候而勤視也若

因其□平而勉

候二全柳佐酒資幸

匆西豈稱褒

不敢通長安之問而不能具緘書

略多諸客副言不備

晦月三日尚時敢頓首

懃宿彥和宿室先人

一九　王時敏手札

紙
縱一五‧一厘米　橫六一厘米

弟衰耄屏居，久疏馳候，顧承老年親臺芳訊頻
仍，惠貺稠疊，自分枯木朽株，何以辱雲霄，
知已注存篤摯至此。雖摩天高誼，迥越尋常，
而弟內訟疏節，彌滋踧踖。惟從北音稔悉老親
臺公望愈隆，夢求不遠，深爲世道蒼生稱慶。
冬仲微聞老親姆體中偶有所苦，既知旋喜勿藥，
欣慰難名。月初聞潭府有便郵，曾以荒槭薄侑
奉寄，長路間關，未知何日始達記室。乃近接
郡信，則知藥餌未即奏功，眠食頓減。舉家惶駭，
日夕憂懸，而令愛尤相依爲命，煩灼幾廢寢食，
恨不能假翼飛侍膝前。雖知吉人天相必保元吉，
而一家老稚休戚相關，雲山間之音問寥闊腸中，
車輪其何能一刻暫息耶？歲暮百端俱集，苦乏
便鴻，適敝友江虞九北行，草勒附寄，奉候萬安。
近況已詳，前札中茲不復贅，便間幸示好音，
臨楮可勝翹切。
弟名別肅
左怘

鑒藏印：『白箋』『庚』『武進』『趙』。

承裏毫屏居久錄馳
候願承
老年觀臺
芳訊頻仍
惠既裯疊自分枯木朽株何以辱
雲霄高誼迴越寄帝常而專內訟
摩天高誼迴越寄常而專內訟
疏節彌深欸踳惟迄北音稔恙
老觀臺公望念慇隆
夢亦不違淶為世道蒼生稀慶
安仲儆闇
老觀姆體中偶有所苦既知旋吉
句藥欣慇難名月和闇
澤府有後郵賫以羔帳簿倩奉
寄長路間開末知何日始達
記室乃近接郡信則知藥餌未
即憊功既食損減擧亦惶駭
目夕憂懸而
今愛九相悵為命煩灼隳廢
寢食恨不能假翼飛待
膝前雖知
吾人天相必保元吉而家老稚休
感相蘭雲山間之音同家潤腸
中車輪其何能一刻輊悤耶
歲著百端俱集若之便鴻適
叔友江虞九北行早勒附寄奉候
萬非近況乞詳前札中荖不漬贅
便聞幸
示好音臨楷可勝魏切
弟名別肅
左燮

弟襄奉屏居久疎馳

候顧承

老年親臺

芳訊頻仍

忠既裯疊自分枯木朽株何以辱

雲霄知己注存蕉摯至此雖

摩天高誼迥越尋常而第内訟

跼蹐彌深踧踖惟従北音稔悉

夢求不遠澡為世道蒼生稱慶

忝仲徽聞

老親姆體中偶有所苦既知旋喜

勿藥欣慰難名月初間

潭府有使鄴曾以荒械尊備奉

寄長路間關未知何月始達

記室乃近接郡信則知藥餌未

即奏功眠食頓減舉家惶駭

記室乃近接郡信則知藥餌未

即奏功膳食頓減舉家惶駭

且夕憂懸而

今愛九相依為命煩灼蕉慶

寢食恨不能假翼飛侍

膝前誰知

吉人天相必保元吉而一家老稚休

戚相關雲山間之音間寥潤腸

歲暮百端俱集者正候鴻遹

敝友江虞九北行草勒附寄奉候

萬尤近況已詳前札中茲不復贅

便間幸

示好音臨楮可勝翹切

弟名別肅

左燮

二〇 王時敏手札

紙

縱一四·一厘米　横二五·六厘米

歲底承遠顧，盤桓信宿以病冗交迫，未盡衷臆
爲歉。臨別時又以新安吕翁舊□□□夙願
謹識不忘。□□□好蔚儀在城，即囑之詢其詳
委。據云吕翁改歲即有廣陵之行，不□□有母
夫人壽亦須暫歸故里，大約以兩月爲期，必當
踐約，而弟與吾兄一切疾病疴癢合爲合身，尤
時□□□□□置衰骸癃篤之餘□□□
音問久疏，顧承面許，燈後必過荒齋，垂盡殘息，
猶得望見。履舄之日其爲欣暢，不可名言。雖
知尊冗紛遝，未敢久紓道駕，而得親色笑一日，
不啻千古矣。仰恃心□□□奉訊萬惟□□□
翹切□

元旦後二日。　弟時敏頓首
石老道兄至誼
左長

歲底承遠顧盤桓信宿以
病冗交迫未盡裏臆為歉臨
別時又以新安呂翁廳
　　憑顧謹識不
憶坐好薾儀在城即
囑之詞其詳委擴云
呂翁政歲卯有廣陵之行
不必下有母夫人壽之須

暫歸故里夫豹以兩月焉
期光當踐豹而弟與吾
先一切痾病療合為合身尤時
　　置裏骸癬之條
　　音向久睞顧承
　詳燈海必過荒齋乗盡殘
息猶得望見
履基之日其為欣暢不可名
言難知尊兄紛還未散尤行
道駕而浮親
色笑一日不啻千古英仰恃
心
　　奉訊萬惟
　　　　翹切
元旦後二日弟時敏頓首
石老道兄至道

八月十九日

扁居所遠顧盤桓信宿以
病兄交迫未盡裹臆為懟臨
別時又以新安　呂氏舊藏
　　　　　凤顧謹識不
念　　好蔚儀在城即
嘱　詢其詳妾擴云
呂氏改藏卯有廣陵之行
不心下有毋夫人壽必須

暫歸故里大約以兩月為
期先當踐約而弟與吾
先一切疾病療養合為合身尤特
置衰骸癬之絛
音向久賒顧承
直許燈沒必過荒齋垂盡殘
息猶得望見
最末之日未為久矣蜀不可名

言別充 鳧兄紛還未散先行

道駕而浮親

色突一日不覺千古美仰恃

心

已奉訊萬惟

楮翹切

元旦後二百口弟時敏頓首

右老道先生道　左長

二一　王鑑手札

紙

縱一七·七厘米　橫一二·六厘米　不等

風吟蟋蟀，露滴梧桐。遙念太翁老親臺，順時休暢，曷勝欣羨。啓者，舍親程慕呂令正係晚之内侄女，適緣産後不甚康寧，欲屈台駕撥冗一顧。昨已尙人走請，聞太親翁有梅里之行，故特再爲奉邀，務懇文旌下賁，此不特舍親之戴德無旣，即晚亦叨光不淺矣。肅此拜瀆，并候近祉。

貞老太親臺壺右

姻晚期王鑑頓首

□秋□

鑒藏印：『曾藏丁輔之處』。

一六四

風吟蟋蟀露滴梧桐遙念
太翁老親臺順時休暢昌緒
欣羨履歷者舍親程慕呂念
俟晚立南煙女遙緣產慶不盡
康寧以屈
台駕播冗一醒昨已嵩人壹病肉
太祝簡者梅里三行故特再為

文旆下青此不朽舍親之戴
海誓況引晚之叩
光不淺矣重此拜懇董展
延祉
貞吉太祝臺

姻眷明王鑑頓首

風吟蟋蟀霜滴梧桐遷怠

太翁老親臺順時休暢昌盛

孩兒照舊舍親程草慕呂令民

信非吾友遠達產徵

康寧比屋

台駕權冗作已為人去病閑

太祝俞有梅里之行故特精再為

李遣禍期

文旅下責此不特含親王戴

悦二刀

光不淺委審此報達蓋蘇

還礼

貞老太親臺上畫右

姻眷晚生明玉鑾

侍生

二二　王鑑致正公札

紙

縱一二厘米　橫二三·一厘米

前小僮歸陳，吾師款待隆厚，使不肖不安之極。
承付來箋，已求烟翁書就，正欲�};伻馳上，值
孟安兄過畊之便，即托其送到，幸驗收。令尊
師及文老、自老諸兄不及另柬，乞爲我各各致意。
餘容面頌，不一。
弟鑑頓首
正公大師蓮座

鑒藏印：『木夫所藏』『博山所藏赤牘』『呂
山館』。

王玄照　鑑

前小僮歸陳客
師歟猗隆厚使有肩不
亦之極承
付來策巳北　煙客如
就正能當伴敢
上值　孟兄兄端聘之
便呂揆其送到幸
驗收

　　含多師及　文卷　自容
　　諸足石及方東气而
　　我各々放意條容
　　面頌不一
　　　　　　南邨頓首
　　正乙大師蓮盦

前小佳歸陳吾
卿歎猶隆厚使不肖不
安之極承
付來箋已永煙霄也
就正能當伴殷
上值孟安兄揚眄之
便呂挍其送致舉

今多師及矢大自舍

許足石及多東气為

我各、致裏條甚

面頌知一

南級枝主

正立大師蓮座

二三　王翬手札

紙

縱二六厘米　橫一〇·一厘米

久不晤，念甚。弟在郡已兩月□，當事相招，閉關謝客。惟以筆墨酬應，一時難以擺脫，焦悶不可言。允平畫《八駿圖》一幅，向留弟處。今特遺人送上，幸轉致貴東翁，感甚。在數日內，此處稍可竣局，便當躬詣尊館，兼悉種種。蘇齋卷點染已就，款跋尚欲與樹翁酌妥書之，先爲致意師翁親臺先生。

弟翬頓首

鑒藏印：『蒓舫收藏』。

朣中快雪浮槎

仙舟談讌飲酬以中潤耑何深也首春晤

補之兄來知

近兄殊佳深為慰尉日來新白盈筍得即寄惠以開芳塞九疑

知己之愛也便鴻附泐不盡欲吐

梅仙道長先生

期同學弟吳歷松頓

久不晤念甚初祗承惠月起

當事相招聞溪謝宸椎

以曾墨酬應一付雜以振脫焦潤不而云欠平畫八帧圖

一幅阁留中覆七特進人送 上壽精覺 貴東荀感慈

左數日内此雲安稻而後局便為鄗诸 荇中慎善悉痊

蘇為黃陛集之就頫陛為新与 樹荀朐商玄之先為敬々

師荀嚴章盤先生

久不晤念甚刻在郡已兩月矣
當事相招闲寂謝寃惟
以筆墨酬應一時雜以振院焦悶不可言尤平書八駿圖
一幅向留中家今特遣人送 上幸精裝貴東笥感甚
左數日内此稿而畢局便爲郛詩
蘇爲卷題頌頗爲新与枵當稿爾士之先爲故多
師苟歌章查先生

膜中快雪得糈

仙舟誤心飲醇以申澗契羊何深也首春毗陵滿望一晤彼此相左至今耿

補之兄来知

近况殊佳深為欣慰日来新句盈笥得即寄恵以開芳塞无啻

知己之愛也便鴻附泅不盡欲吐

梅仙道長先生

期同學第吴歴新頓

衰翁孫老先生不敢通疾高我道言又〇

二四　王鐸行書札

紙

縱一七・九厘米　橫九・五厘米

屢承雅愛，感非筆罄。玉翁見托，歸時即往湘
老寓中相詢，緣未獲晤，故難定奪，況此亦重事，
須待湘老面決。當即附的音於許青老處轉致也。
匆匆先此奉復。

仲冬十一日弟王鐸頓首

鈐印：『王鐸之印』。

屢承

雅愛感非筆罄

玉箚見託愉時即乢

湘臺寫中相詢緣未

獲膴枚難空甚況乢

六壬事須待 湘臺面

決書即附的音于

許書畫变特致 如

伊、先此牽

復

　仲峯晉弟奎羣頓首

屡承

雅愛感非筆墨罄

玉翁見託怡時即說

湘壺寫中相詢緣未

獲睹故難空負況此

六承事須待湘中面

決當即附的音子

許書童受精發也

卯先此车

後

仲鑒尊弟王鞏頓首

二五　王翬致時敏過婁札

紙　縱一八厘米　橫七·二厘米　不等

春初即擬過婁候老先生萬安，因與正
叔相期上春同過高齋，爲十日盤桓，
待至二月中，曹府尊相促甚切，不得
不去。一入署便一月有餘，飲食起居
皆與南人迥異，甚不相宜，而作畫又
欲工緻一路，此中人又無可相語者，
用是枯悶之極，遂急欲經營竣事出署。
既費神思，未免焦勞，以致疾作，亟
辭歸，而正叔亦到吳，便留在舍，俟
賤體稍平復，同來叩謁，以慰十年瞻
仰之私。不意痰嗽火炎，眩暈不止，
一臥半月。因聞六先生之變，未及躬
唁，日夜在心追思。晚與六先生情好，
有如骨肉，乃不永年，言之摧裂，但
老先生高年，萬勿過爲傷痛，以運數
多方自解譬，加意珍攝，是所至望。
廿日已覓舟束裝同正老偕行，忽劉道
尊遣役相招，停舟走謁，一見即苦留
在署，再四辭以妻歸赴約，必不允，
且并拉正老同過署齋，晚自恨草茅不
敢重違當途之召，以致疏失老先生候
問之禮，真有不得自由者亦大可悲矣。
雖知老先生或能見亮，不加督責，然
內省無以自解也。正老亦恨不能飛至

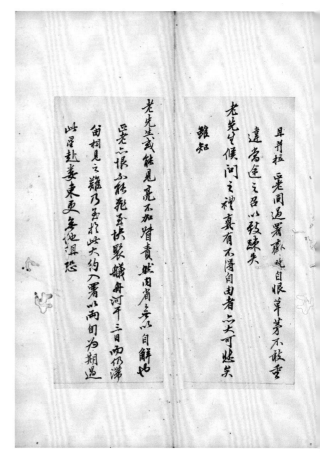

老先生垂鑒：特遣往拜，

閑斗達正情。臨穎瞻切，尚容嗣布。

各位公郎先生不及另候，均此致拳切。

正老因相晤，在邇，未及致書通候，命筆先馳

仰。

　　　　　　賤名另具

　　　　　　　　左愼

快聚，艤舟河干三日而仍滯留，相見

之難，乃至於此。過此星赴妻東。大約入署以兩旬爲

期，過此星赴妻東，更無他阻。恐老

先生垂念，特遣信奉聞，并達至情。恐老

臨穎瞻切，尚容嗣布。各位公郎先生，

不及另候，均此致拳切。正老因相晤

在邇，未及致書通候，命筆先致馳仰。

　　　　賤名另具。

　　　　　左愼

鑒藏印：『張恩霈印』。

春初即擬過姜候

老先生萬安因與 正拜相期上春同遲

高齋為十月盤桓待至二月中 書府尊相促甚切不

得不去入署便一月有餘飲食起居皆與南

人迥異甚不相顧而作畫又欲工緻一點此中人又無而

相諉者用來詰問之極遂急欲徑䓖複事出

署院費神思未免焦勞以致廢作函韓婦兩

正邪六到虞便留在令俟賤軀稍平復同來

叩谒以慰十年瞻仰之私不意痰嗽火炎眩晕

不止一卧半月因阋　六先生之爱未及躬唔日夜

慈追思晚岁　六先生情好有如骨肉乃不永年

言之摧裂但

老先生高年萬勿過為傷痛以運數多方自解

譬如豪強攝去即不望廿日已覓舟束裝同

正考偕行忽　劉道尊遣後相招傳舟赴謁

一見即苦留在署再四誘以妾歸趁約不不允

且荓拉老同道署齋晚自恨草茅不能至

違當途之召以致踈失

老先生候問之禮真有不滑自由者二矢可慨矢

雖知

老先生或能見亮不加唷責然但省之多以自解也

呈老六恨不能飛至快聚臟舟河干二日兩仍溝

弟相見之難乃亟於此大約入署以兩旬為期過

此星赴姜東更多他祖恐

老先生垂念特遣信奉

閱并達區區下情臨穎瞻切尚冀翻布

各位公即先生不及另另候均此致拳切

正老因相賻在途末及致書通候布筆先致馳

仰

賤名勇臣
左愽

二六　王翬致穆翁札

紙

縱二〇·五厘米　橫一三·七厘米

脩翁先生處復圖叔明巨軸奉贈，已成八九，因
脩翁精於畫理，未敢以草率塞責也。晤間希爲
道意，明晨尚欲同往面送，何如？黃仙老進城，
求囑其至寓，感感，明午邀異老同先生過談也。
不一一。

晚翬頓首

穆翁有道尊先生大人

王翚清常熟人字石
谷號耕煙又號烏目山人
晚稱清暉主人師王時敏
西山水時楮畫聖原熙中
以市本供奉內廷常繪南
巡圖稱旨欲授以官不就初
師壽平以山水自負見翚
畫度不能及乃故寫生以
避之辛卒年八十有六著有
清暉贈字清暉民贖

脩翁先生要復圖辨明正軸車贶己亥八九
因脩翁精擇畫理未敢以草率塞責
也眼間未布此草之明晨為欲圖但畫送回
如此黄仙畫道城求喝其玉寫畢之
明年遲興畫同
先生過諜如石二晚翚
穆翁者並書與先生大人

近日邱信稿印把屬未得時釋
凌益相
玉體万和清興勃然應而美地畫有
右芝畫畫菴菊一軸之
檳竹法及所贶
清心亦後穌叨己
默友芸文先生
學晚生管希寧

管希寧江都人字幼孚號平原生涉獵諸求百家旁
及金石光宛心書畫有就懷齊詩集

脩翁先生又復圓柈明巨軸奉贈乙丑八九

脩翁精於畫理末飲以窮蹇責

也眼間未知可芸乎明晨為欲同往畫送回

如賈仙堂達成尤萬其畫坐聖言

先生過誤やみ

穐翁有道三言此先生大人

晚翠

二七　王翬致鶴老札

紙

縱二三·七厘米　橫九·八厘米

十一日便飯奉候，早過前已面訂妻東之行，尚
有欲語晤，悉特此再約。

弟翬頓首

鶴老長兄先生

十日便飯奉候

早過去巳面訪婁東之行当有作還即速

特任再约

聖老長兄先生

弟羋頓首

十日便飯幸候

　早晨赴巴面訪婆東之夕吉有作語賜

望老長兄先生

二八　王翬札

紙

縱二六・七厘米　橫一〇・一厘米

偶要用鉛粉少許，知尊處甚便，望即
爲我法製見付，感極感極。日來曾晤
龔先生否？所求如能踐宿約，自當少
酬萬一也。旦晚乞過面悉，不一一。

小弟翬頓首

二九　王翬札

紙

縱二六・七厘米　橫一〇・一厘米

所求扇頭曾圖成否？乞即付來，感甚。
孔老先生詩跋若已就，萬祈促來以待
裝潢攜歸。萬勿再遲爲感。

恕呼

王石谷牘

（右幅）

侭要用銀粉少許知

等等要甚便望即為我倩製尺付

日來曾臨藝光生居水北如弟殘病約

目者少酬第一也且光气

過面悉不一

（左幅）

再求兩種曾圖感石兄印付來甚巷

生跋著已捻差祈促來以待裝演携歸

再匝不盡

怒啤

仍要用鉛粉少許知

弟家甚便望即為我傳製見付妻

日來曾晴　龔先生君所見　如此殘窗約

日者少解米一也旦悅色

過面悉不一

蘇軾墨

再求高郎曾囑吾完即付柬寳卷　孔幼光

生跋著已然羊新俚來以待裝潢攜得羊卯

再匜乃感

恕呼

三〇 王肇札

紙

縱二七·八厘米　橫一〇·三厘米

龔先生處扇頭曾談及要易否？前一柄因不堪之，
甚難於着筆，非托詞也，晤間望爲道意孔老先
生處，并求一往促之。弟即欲束裝專待早賜，
以壯行色，勿遲是禱。來銀一兩四分，幸驗收入。
恕呼

鑒藏印：『博山所藏赤牘』『之謙審定』『旭
庭所藏』『唐作梅』『北枝生』『文鼎之印』。

龔先生雅扇頃曾諸及要易君一柄固不懵之甚難于書

章邦孔祠坐眇盲津為道為孔言先生要并求一璞隆三弟即此

束裝吉侍早晚以牡丹色四匣呈壽束銀一丹束安

驂仆又

怒呼

王石谷真蹟
丁卯伏日鼎記

王翬字石谷號耕煙又號烏目山人晚稱清暉老人又稱劍門樵客常熟人幼嗜畫運筆構思天機迅露迥出時流

太倉王廉州游虞山石谷以畫扇倩所知呈廉州之大驚異即索見石谷遂以弟子禮見與談盂興之曰子學當造

古人即載之歸先命學古法書數月乃親指授古人名蹟毫本遂大進既而廉州將遠宦念非奉常勿能卒此子

業即引謁奉常叩其學歎曰此煙容師也乃師挈之游江南北盡得觀摩收藏家秘本石谷既神

悟力學又親授二王教遂為一代作家

聖祖詔作南巡圖稱旨厚賜歸刻其平生名公卿投贈詩文為十卷曰清暉閣贈言又尺牘二卷卒年八十有九

曹倦圃吳梅邨皆曰石谷畫聖也奉常每見其業歎曰氣韻位置何生動天然如古人竟乃爾邨吾年垂

暮何幸得見石谷又恨石谷不及為董思翁見也後廉州見其畫示歎曰石谷乃能至此師不必賢於弟子信然

見畫徵錄

文懿公云石谷生明崇禎五年壬申興吳漁山同庚卒於康熙五十六年丁酉年八十有六

按石谷長南田一歲南田卒於康熙二十九年庚午年五十八其歿後石谷與崑陵友人迋受者手札有云弟與惲先生真性命交一旦長

浙遂令風雅頹隳人琴傷感理所應爾前者靈前慟哭聊盡辦香一拜遂弟觸目慘心一種關切隱痛真有寸腸欲裂者

正老身後乏人主持弟又帶水暖違未能時々相照視古人寄託之義相去遠甚自問徒覺抱慚蒨蒨疚事昨雖面商吊經

營窀穸獨累先生与郭又老篘畫兩君子真可對知己而無愧者矣又云正老家中全望兩先生照管使梭殘相安不致孤零

無依南田雖炙猶生之日吳季弟所禱祀而求者先生當不罪我妄耳一有葬期定過崑陵相送以了夙誼必不爽也云々古人交篤於

此可見昨年余与松江改再蔚云此二札已歸秦淦如都轉美何墨緣之不偶耶目節書數語以志欽慕時丁卯春宵鐙下記

今容雲間重暗

三一　王原祁書札

紙

縱一七·八厘米　橫一五·八厘米　不等

越山浙水秀甲寰區，老先生以韋平之駿望，兼韓杜之文章。去秋已司月旦，今春復簡文宗，作人之盛，當代莫與京矣。別後每憶清光，時勤瞻企於令兄老年臺處。備稔佳祉駢臻，榮問休暢，殊爲欣慰。老先生清操冰鑒，弟雅慕素尚，已分不欲爲循例之請。無如都門凉薄日甚，珠桂拮據，不得不爲將伯之呼。敬賦□韻□章附以止□亦不敢固□□選。得□河潤則感荷實深。諒老先生古道照人，可以通之於知己者也。肅函布懇，尚容候謝，顒望德音，臨啓馳切。

弟名另肅。

年家眷弟王原祁拜

固鑲　選偶蒙
揀錄滂泊河潤則感荷實深諒
老先生古道照人可以通之於知己者也
肅函佛憩尚容候謝顯坐
德音陰啟馳切
弟名另肅

越山淅水秀甲寰區

老先生以韋平之胄望冀韓杜之文章

吉秋己巳司月旦今春漠

憶

簡文宗作人之盛當代莫與京矣別後每

清光時勤瞻企於

今兄者年臺壹臺庳傛

稔

佳祉駢臻榮問休暢殊為欣慰

考先生清操氷鑑尤雅慕素尚已分不

欲為循例之請無如都門涼薄日

甚殊桂拮据不得不為將伯之呼

敢賦一韻一章附以正大不敢

採錄得□河潤則感荷實深諒

固□選偶蒙

老先生古道照人可以通之於知己者也

肃函佛悬当容候谢顯望

德音临启驰切

弟名另肃

三二 王原祁札

紙

縱一六厘米　橫三二・五厘米　不等

前承台駕過妻柱顧顧，匆匆發棹，未及爲信宿之留，
榮行時勿獲趨送吳閶，迄今抱耻。近知年兄榮
選花封，分符百里，以名勝之邦，展製錦之績。仁望奏最還朝，
寒山流水，風雅與治術兼施。弟一官壅滯，
飛鳧仙吏不是過矣，可勝健羨。弟一官壅滯，
躑躅經年，今以送舍弟就婚至秦，即從秦入都，
援例與改選尚無定局。而遠道空囊，間關跋涉
之苦，已付之無可如何矣。至弟兩番出門，家
中搜索已盡，貧罄戞骨，即朝夕饔飧之計亦頗
不給，惟內顧之憂甚切。所恃與吾年兄同譜中
向來投分最深，今吳山越水兩地密邇，不得不
爲將伯之呼。極知年兄初任清況，不敢多求，
乞暫分俸幾拾金，以濟燃眉。俟弟一有稅駕之
地，當即圖報，想年兄知我愛我，必不見訝也。
小價隨次叔來，泥首叩稟，即前都門同寓時老僕，
尚記憶之否？弟臨行時，先至尊府道賀，未及
晤老年伯，特此留筆蕭候。戔戔侑緘，統希茹納，未及
臨風布懇，不盡瞻馳。
弟名正肅
慎　餘

鈐印：『原祁』。
鑒藏印：『博山所藏赤牘』。

王原祁字茂京號麓臺時歙孫康熙戊辰進士由知縣擢
給事中改翰林居坊供奉內廷充書畫譜總裁纂修等職
典總裁晉戶部侍郎山水法大癡將為摺絕時翬山王
翬以清麗俯中外原祁以高瓏之品突過之工詩善文稿藝

給惟內欲之憂甚切私情

　　興主

年先同語中間承投分最深今
吳山趙水兩地密邇不得不
為將伯之呼起知

年先初往清況不敢為求之招

分俸敖拾金以濟然眉傈弟一有

稅篕主地當卯南報想

年先知我爱我必不見訝也不作悞

次舛未泛晉卯字卯承都
門同寅特為懷尚尼惚主去

未能川特先生尊府道賀

未及睁

老年伯特此留李肅候姜：甫

　　緘統希

莊納晬瓦布雖不产瞻助

　　　　　　弟名三肅

　　　　　　　　漢存

林三絕性廣潔不治生產通籍後家居蕭照仍如寒素也
朗崇禎壬午生清康熙乙未卒年七十有四畫史彙傳

前疏

台駕過委枉顧毋之叢樟未

及為信宿之留　榮行時

勿薇趨送吴閶迄今抱耿

近知

等先榮選花封分符百里以名

勝之邦展製錦之績寒

山流水風雅興治術並施

宁人才又選

朝飛鳧僝吏不是過矣可勝

健羨乎一夜雍灘齰齖

往年今以送舍束彭搖玉

秦卬送秦入都援例與叔

遊尚乞定局而遠道室囊

間闊跋涉之苦已付之笑矣

此何矣玉平兩番出門家

平搜索已盡貧聲厚骨

卬於夕龔孩之計余頗不

拾惟內顧之憂甚切而恃

興言

年兄同譜甲向來投分最深今

吳山越水兩地宓迩不得不

為將伯之呼極知

年兄初任清况不敢曲求之招

分俸歲拾金以濟娥眉候弟一有

稅駕之地當即奉報想

年兄必亮我之不見外也不宣

二二一

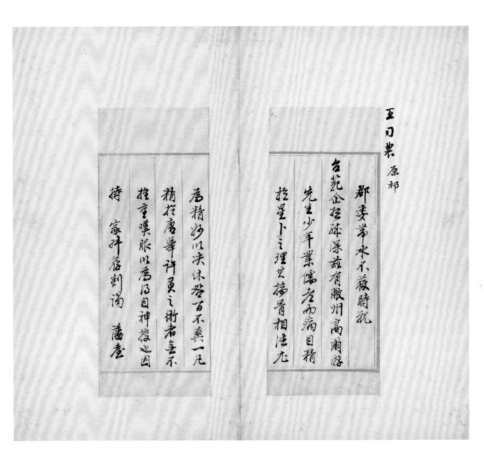

三三　王原祁群婁帶水札

紙

縱一七・六厘米　橫七厘米

郡婁帶水不獲時，親臺範企想殊深。茲有歙州
高爾游先生，少年業儒，老而病目，精於星卜
之理。其揣骨相法尤爲精妙，以決休咎，百不
爽一。凡精於唐舉許負之術者，無不推重嘆服，
以爲得自神授也。因持家叔薦剡，謁藩臺。景
仰高風，思欲摳謁，弟敢以一言爲介。惟年親
臺進而試之，使預決拜袞宣麻之期，亦一快事也。
并祈廣爲揄揚，不靳齒芬是荷。老年伯前過庭
時并希叱致諸客面悉，臨款神馳。

小弟名單肅

左至

搖搖不耐醬芳畏一高

老年伯苟

百虎時幷希旺玫諾客面意陪款

神馳

小布名單肅

左玄

王司農　原祁

郡婆常水不蔽時親
台範企挖砰深益有徽州高爾游
先生少年業儒者而病目精
拖星卜之理史搞骨相法尤

居精妙以決休咎百不爽一尾
精於唐舉許負之術者亦不
拴壺嘆脈以為乃自神授也因
持家科薈刺詞蕃叟

景仰

高風愚豈敢搪詞弗敢以一言為介惶

年祝壹志違而試之使預決於衆宣

麻之群示一快事也并祝廣為

搖揚不新齒芳豈三局

老年伯前

旦适時苻帝呪弨諸室南遠滄款

神馳

小市名單肅

左玉

三四　王原祁詩札

紙

縱二六・五厘米　橫三五・六厘米

垂垂鶴髮領清機，携得天香在錦衣。北闕共驚
疏傳去，東山叕迓謝公歸。重親笑眼黄花綻，
恰助高懷紫蟹肥。遥羡者英新社裏，一時詞賦
有光輝。

里言奉送貞翁老先生，予告錦旋并祈教政。

婁東後學王原祁

鈐印：『期仙廬』『王原祁印』『麓臺』。

垂、鶴髮領清樣攜將

天香在錦衣北湖共駕

疏傳主東山盍近謝公

歸重覛笑眼黃花縱

恰助高懷紫蟹肥遙羨

耆英新社裏一時詞賦

有光輝

　　里言奉送

貞翁老先生　予告錦旋并祈

教政

　　　　　　婁東後學王原祁

垂、鶴髮領清樣攜得

天香在錦衣北闕芝驚

疏傳去東山登近謝々

歸重覲笑眼黃花縱

捨馳高懷紫蟹肥遙漢

耆英新社裏一時詞賦

有光輝

里言奉送

貞翁老先生予告錦旋并祈

教政

婁東後學王原祁

三五　王原祁手札

紙

縱一七·七厘米　橫四八厘米

京華分袂，忽逾四載，停雲落月之思，知彼此同之。台旌榮旋以來，屢欲晤對，以罄闊踪。因小弟造府奉候，即理歸楫，所以交臂相左，至今未覿清光，懷想真如飢怒。昨接瑤翰，如聆謦咳，大慰離索之思，而高情渥眷，尤具切至懷也。中翰一席，吾郡與選者，惟盛珍老一人。弟以食貧處困，春夏之交，資斧無措，不得不安分待選，目下雖奉截取需次，尚俟明春，但才拙不堪作吏，將來何所稅駕。年長兄已置身雲霄，未識有以教之否？時事聞有好音，錢塘風鶴想可漸息。兩日如有確耗，并一示慰爲妙。家叔病瘡已愈，深荷垂念，中秋後弟過吳閶，尚欲趨候興居，面罄積懷也。小价來，肅此附候，謝後臨楮，神馳之至。

小弟原祁再頓首

左旄

京華一別忽忽四載停雲
崖月之思去彼此同之
台雄榮旋以未屢於睽對以釜
潤諧因小弟造
府奉候叩理緯梓石以文儕
私启至今未親
清光悵挹真况微起仲揖
瑤翰叼酹
馨咳大製雅實寧之思而
高情涯晴龍其包
玄懷近中翰一席吾郡與選者
惟盛珍左一人才以食負寰
固春夏之交資資芸措石信
不為分待逃目下瑳奉截取
需次尚俟陰春但寸杜不堪
作吏將來何取稅鬻
年長兄已置身霄露未誠有以
教之坐時事閱有潔音錯糖風
鶴挹多辟恩兩日以有雄雉
弁一示屢為妙
家科病
瘧已食深荷
吾念中秋後才王吳國尚作趨候
真居內聲橫悵近小作束崎此附
候勝躬後臨楊神祉之玄
小弟原祁莘頓首
左怱

京華分袂忽焉四載停雲

蒼茫之思去彼此此同之

台旌榮旋以未屢晤瞪對以馨

泂鑑因小弟造

府奉候印理諸楫屈以文贄

扣左至今未覿

清光懷把真如饑渴乹仲梅

珥乾曰耶

謦欬大慰雅素之思而

高情濃墊龙其佃

玉懷之中翰一席吾郡與遺者

惟盛珍者一人乘以食貧霄

因春夏之文資參差無措不周

不安分待遺目下註奉截取

雲欠尚美隂春但寸炒不甚

不安分待遺目下难奉截取

需次尚俟临春但寸抽不堪

作妻将来何取税駕

年長兄巳置身雲霄未識有以

教之至時事固有好音鈐塘風

鶴拂而漸息兩目尚有礙耗

子一示赵焉仍 家井痾

瘴已愈涤浮游

聚會中秋後亦已矣奈尚此趨候

臭居而聲積懷之小竹耒肅此附

候詢後臨楮神馳之至

小布原祁耳拜肯

左覽